室內透視圖繪製實務

PRESENTATION IN INTERIOR DESIGN

余 正 任 編著

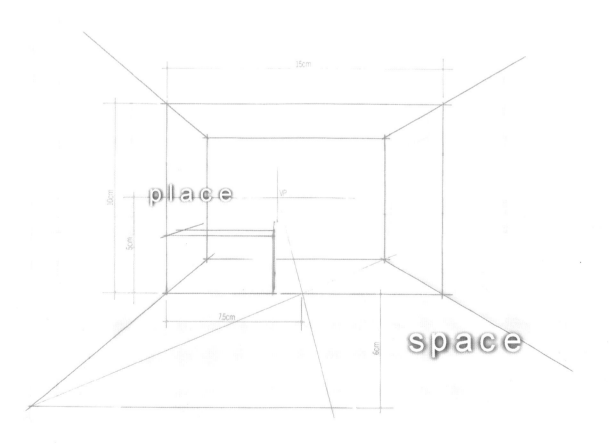

序之一

透視圖是為設計師表達構想與理念的最佳方式，室內設計的透視圖則更能呈現出三度空間的立體構想，而室內透視圖亦可稱之為完成作品前之預想繪製圖，以期讓業主能很簡易的了解到室內設計裝修完成後造景的概念，進而獲取業主的信任，順利取得業務。

　　本書匯集各項傳統的透視圖繪製方法，加以融合研發出一套繪圖公式，演練成熟後，必可於30分鐘內按實際比例繪製完成透視圖，如再加上賦彩全程約在兩小時內即可繪製完成。

　　目前國內有關室內透視的書籍，在基本原理的闡述似有欠缺，有鑑於此，本書特從基本原理逐一介紹，深入淺出的探討，於繪製過程中作各項分解說明，務使讀者能有系統的依序練習，以便往後能善加廣泛運用。

　　作者編著此書，讓設計師們能有此"鈍了法"的繪圖方式及繪製捷徑，對室內設計師也是為佳音及造福本業，特撰序文，以表敬意。

中華民國室內設計協會理事長

陳俊明

序之二

透視圖是為表達設計者 "構思理念與造型外貌" 之預想圖，亦是希冀委約客戶能在三度空間、立體形象、光影材質、臨場實感等之先期示意圖作中，給予快速取得彼此間思維上之認同。

是故某些室內設計師與相關業者為求業務之拓展，繪製過於誇大不實之透視圖作以取得青睞必然會誘導客戶 "預期心理" 評量之偏高，迨至裝修完畢，驗交客戶始覺與事先圖作之描述不符，徒生心戚，不甘矇欺之歎，繼而引發諸多後續爭執，甚至對訟公堂。

時下以邁入21世紀，要求精實快速之年代中，尤其是室內設計要求專業之透視圖作，雖在電腦研發輔助下，已非昨日，然而在已有的存儲資料中，找不出能達成表現意匠之資訊時，勢必仍須以手繪方式來完成，若按傳統作業方式繪製既耗時又費神，實難因應商機之需求，為求速效，難免概略徒事同時亦埋下不實與未予告之等爭執基因矣。

余君從事室內設計工作已屆二十餘載，由企劃至實務體認挫折，洞悉困惑，乃匯集市售有關透視圖繪製法則之書刊，立論，參閱國外相關資料，詳加分析探討，融合國人習性，以創新思維簡扼規範之手法，釐訂出嶄新快速之透視圖繪製程式，凡初學者，只需依照規範步驟，稍加熟練，即能按實際比例於極短時間內完成畫作之思維架構，再加賦彩時間，全圖可在二小時內繪製完成，忠實預期理想之實景。（二小時是經作者三年教授透視圖隨堂作業之實證而得）

予與作者一同任教教實踐大學推廣部室內設計課程時，曾閱覽本書原撰交稿，並提部份建言，以供參酌，喜見書中所述之 "鈍子法" 繪製方式，簡速易懂，對初學者信心之建立，助莫大焉，詢及何來，始知為作者多年來之作圖秘辛，未曾示人，經一再激勵始允公諸，以助入門初學同業，先進得一作圖捷徑之參考，於此提及，以示敬意。

中華民國室內設計協會常務理事
加拿大皇家橡樹學院
室內設計系客座教授兼顧問

劉熙冠

 < 3 >

Contents

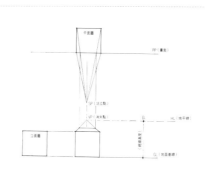

< 5 >

上篇

底稿的繪製

< 7 >

第一章 透視圖基本概念

第一節 製圖概念

當設計師於平面設計圖構思完成後，為表達構建物在未來完成後所呈顯之三度空間彩色立體實景預想圖，此圖就稱之謂 "室內透視圖"。按其原意，應稱為 "預想圖" 較合理。現行 "透視" 兩字總含有 "穿透" 物品之連想，然之所以沿用 "透視圖" 之名，據聞，滿清中期的意大利籍傳教士西洋畫家——朗世寧引進陰影畫法技巧溶入中國畫來表示物形立體感覺時，已運用此名稱。亦是前清時期老一輩畫家們作畫時的習慣用語延傳迄今。

一張優美的透視圖，應是將平面設計圖藉由透視原理及製圖技法，忠實的予以立體表現，猶如照片一般，其大小比例、材質、色感等，均按設計師之原創意逐一顯示出來。一旦過份誇大或表達錯誤及不合理，則必誤導構思原意，必定產生設計師肩負 "創意不實" 使委託者有被矇騙的 "欺騙" 感覺。因此，要求繪製出完美的透視圖，必須依基本透視架構原理為本及實體形象之彩色表現技法為輔，將每一細節有所交待需注意其創意原形之準確性與構建物之特質感，以求達觀賞者實質上之臨場感。

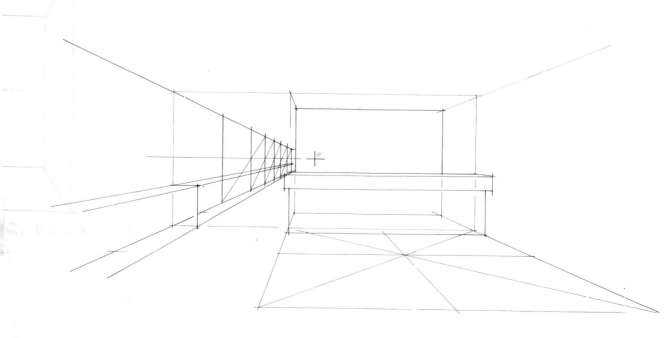

第二節 製圖用具

　　繪製透視圖的用具可謂種類繁多，尤以賦彩用色階段，視個人習慣及使用工具純熟度而異。但原則上在賦彩前的墨線稿則大致相同。本節就先介紹前段墨線稿的用具，其實是與一般設計製圖工具大致相同：

一、製圖桌：桌面的理想寬度為120cm×75cm，兩邊最好有補助桌，一般情況為右邊桌放置彩色筆，左邊桌放置平面圖及立面圖。現行之專用製圖桌，傾斜角度及高低均可自由調整，於繪圖前，應先視自己的體形、身高、操作習性來調整座椅高低及桌面的理想傾斜角度。

二、平行尺：宜配合桌面，以鋁質105cm長以上最理想，時下市面販售之平行尺式樣極多，應以實用為主，尤其是滑動用的拉繩（或鋼索）不可太緊或過度寬鬆，宜調整到使平行尺推動容易、拆裝快速之最佳狀況為原則。

三、製圖筆（工程筆）：
1.工程筆：一般製圖用工程鉛筆，筆心通常採用ＨＢ及Ｆ型號為最多，但如使用深色底紙作畫時宜用B型筆心較妥。

2.墨線筆：如為麥克筆表現，則用油性0.4、0.3簽字筆較適宜。如為黑白畫作，則以鋼珠、簽字筆、針筆、代針筆為之。

四、三角版：以壓克力及P.C 材質製品為主，30cm長之透明三角版最理想，一般三角版則因使用時沾上油性麥克筆色料後，其污垢須以溶劑擦拭才能潔淨，擦拭處易被腐蝕溶解，應特別注意。

五、比例尺：一般製圖用30cm三角型比例尺。（另外便於攜帶者尚有15cm及10cm兩種，較不適宜）。

六、橡皮擦：以德國製之鉛筆稿專用橡皮擦為最佳。一般軟性橡皮擦亦可。

七、繪圖紙：白色紙或有色粉彩紙，宜採用其紙張結構必需緊實。表面不宜太粗糙，以免上墨線或麥克筆色料後會擴散，亦不宜太光滑，因過於光滑的表面，色料不易附著，且易掉色，常用的紙張規格很多，以菊版四開為最適當（如圖1-1）。

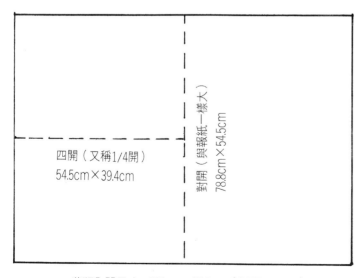

菊版全開尺寸＝109cm×78.8cm（3.6尺×2.6尺）

全開尺寸＝109×78.8（公分）
對開（1/2開）＝78.8×54.5（公分）
四開（1/4開）＝54.5×39.4（公分）
八開（1/8開）＝39.4×27.5（公分）

圖1-1

 < 9 >

八、.曲線尺（軟曲尺）：此為輔助工具，用於畫圓弧線條。

九、清潔刷：應選用軟長毛、寬面為宜。例如：製圖專用刷、排筆、３吋油漆軟毛刷均可。用於上完墨線後的圖面必須擦去所有殘留之鉛筆線痕，致使留置圖面上之橡皮擦屑相當多，是故刷子為清潔圖面的必備工具之一。

十、紙膠帶（無磁性圖板之必備品）：此為弱粘性質，非一般包裝用之膠帶，當畫面完成後撤離圖板時，不致破損畫作週邊。可向一般油漆材料行購得。因係消耗器，價廉物美。

十一、擦線板：為作畫當中，須擦去局部鉛筆線條時用之。

十二、製圖儀器：為繪製正圓圖形時所必備之工具。

十三、磨蕊器：此為配合工程筆之用品，用來削尖筆心。

<第三節 用具的清潔與使用之注意事項>

一、於繪製透視圖前，雙手必須用肥皂清洗乾淨並擦拭，以避免沾污圖紙，致使水份、汗清被圖紙吸收，桌面應消除不必要之雜物，如於夏日室內若無冷氣設備而須吹電風扇時，宜將風扇置於桌面以下，以免因突來的陣風使圖紙飛揚而弄髒圖紙。

二、使用三角版時，應注意：下緣需置於平行尺上、靠在突出物的前線，避免三角版底面直接與圖紙接觸，推動平行尺時，應以大姆指與食指將尺夾住、輕提推動，避免於圖紙面磨擦（如圖1-2）蓋因塗上墨線或彩色筆、白色廣告顏料時，色料不能瞬間乾硬，如果不慎將工具與圖紙面接觸磨擦，則極易污損圖面。（前述選購平行尺時，宜以簡便、適用為佳，若選用配件過於華麗，兩端有滑輪護套者，將會妨礙三角版的橫向滑動而不利繪圖）

三、於繪製透視圖當中，各種用具應盡量避免放置於製圖桌面，尤以毛筆、彩筆、廣告顏料及水盂，應另置於邊桌上，畫完的筆應立即移離桌面，防止稍有閃失污損圖紙而功虧一簣。

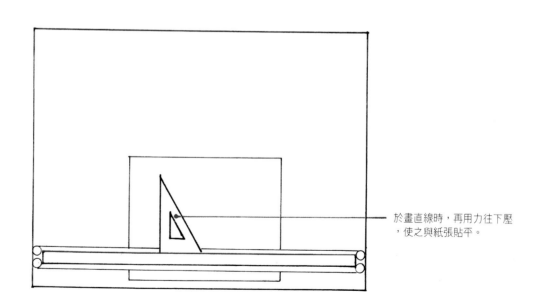

於畫直線時，再用力往下壓，使之與紙張貼平。

<10>

圖1-2

四、凡三角版及平行尺使用日久，邊緣極易沾滿色料污垢，故而必需時常擦拭清尺緣。拭擦時是依畫筆性質再選定溶劑（通常為甲苯或酒精），擦拭時以少許的溶劑倒於衛生紙或軟性絨布上，約1～2秒，使衛生紙不會太濕，再擦拭尺緣。惟應注意，溶劑對尺面的侵蝕性甚大，必須動作快速，並儘量避免重力按捺接觸尺面而造成尺緣損傷。若因使用日久而尺面累積污垢（非麥克筆類者），必須以清水洗淨時則應使用一般肥皂清洗，時下的清潔劑尚有洗衣粉、洗髮精等多種，但洗衣粉乃為顆粒狀結晶，於溶解前易刮傷尺面，洗衣精類不易沖洗潔淨，尤以洗髮精類，清洗後易形成薄膜附著於尺面上，一旦再度使用則薄膜邊畫邊掉，徒增困擾。清洗完畢後不可用衛生紙拭乾，蓋因衛生紙易刮傷透明表面，道理與擦拭鏡片相同，僅能以絨布或乾淨的軟性手帕輕拭之。如還有些微濕氣，則應架空置於檯燈下或風扇前晾乾，最忌以吹風機熱風吹乾，因熱風吹久了，溫度增加，尺易彎曲變形。

五、圖作繪製完成後，應先收起完成圖稿，再檢視麥克筆、簽字筆、顏料等是否加蓋套緊。如沒套緊，色料極易揮發而使筆蕊乾硬，日久則無法再使用。收完筆後再檢視桌面，是否有色料因過濕而滲透至桌面板，若有，則以溶劑擦乾淨，以保整潔。

《 第四節製圖前的基本練習 》

一、三視圖構成立體圖：透視圖內的景物就如照片一般，是合理的三度空間之立體感覺。凡繪製者在讀取平、立面圖的同時，需立即想像出傢俱、景物的立體景像，茲先作三視圖圖構成立體圖過程預述如下：（如圖1-3）。

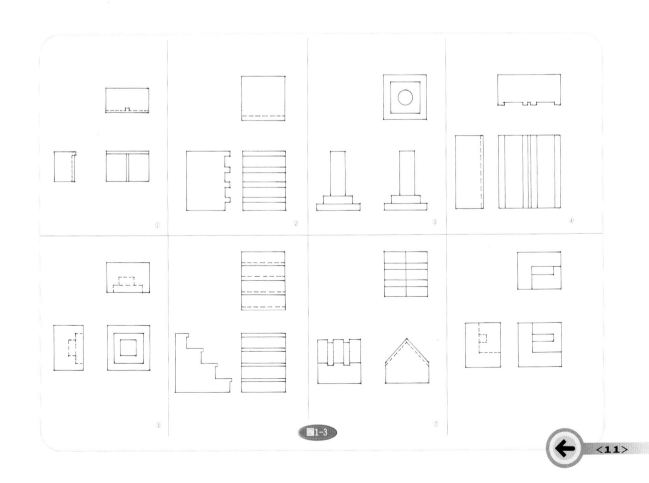

圖1-3

<11>

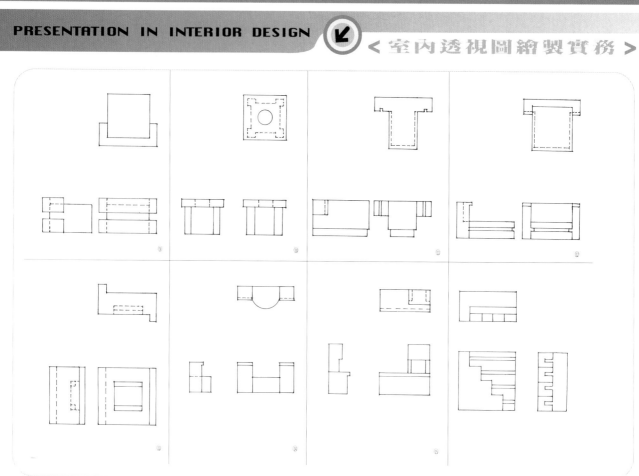

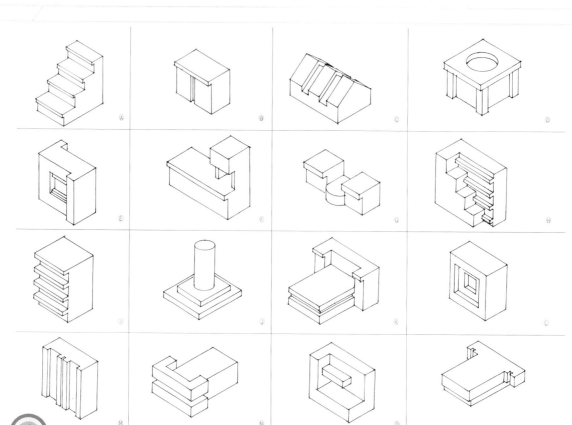

<12>

二、透視畫面的等線分割：平面圖上的等線分割，其在立體畫面所產生的景像，有完全不同的變化，此應先瞭解平面圖線條的等線分割。作法如圖1—4、1—5從上述的七等分線條中，將其引伸為一邊長各七等份的正方形，則該正方形成為有消失點的立體圖形時，便成為如圖1-6。

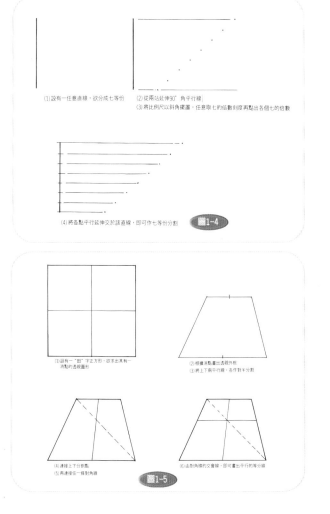

(1)設有一任意直線，欲分成七等份

(2)從兩站延伸90°角平行線
(3)將比例尺以斜角擺置，任意取七的倍數刻度再點出各個七的倍數

(4)將各點平行延伸交於該直線，即可作七等份分割　**圖1-4**

(1)設有一"田"字正方形，欲求出其有一消點的透視圖形

(2)根據消點畫出透視外框
(3)將上下兩平行線，各作對半分割

(4)連接上下分割點
(5)再連接任一條對角線

(6)由對角線的交會線，即可畫出平行的等分線　**圖1-5**

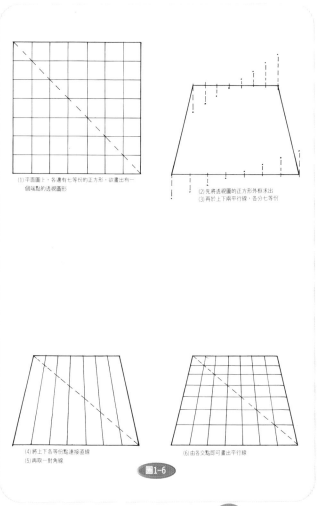

(1)平面圖上，各邊有七等份的正方形，欲畫出有一個端點的透視圖形

(2)先將透視圖的正方形外框求出
(3)再於上下兩平行線，各分七等份

(4)將上下各等份點連接直線
(5)再取一對角線

(6)由各點交點即可畫出平行線

圖1-6

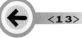
<13>

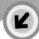
第二章透視圖的基本原理

　　透視圖是三度空間的表現圖，就如照相一般，需有取景角度的限制，遠近距離的影響，一旦超出視框範圍，則邊緣必然失真，取景的高低亦影響到圖面美感。因此，繪製前宜將平面圖預先做研判，應何種角度取景為最美好。

第一節　消失點

　　若觀察者站立於某段筆直的高速公路正中央，兩眼凝神平視最前方時，則會發現：左右兩邊的路旁景物愈遠者愈小，最後所有景物將歸集於視平線上的中央一點，此即為"消失點"（如圖2-1）。

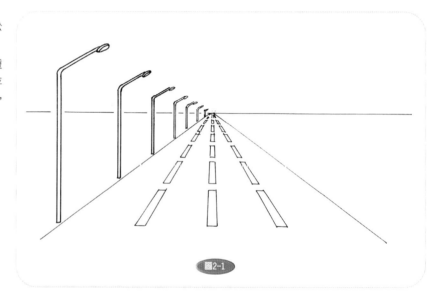

圖2-1

　　再檢視近處各線道的路寬：寬度都相等，但因消點作用，遠處路寬會感覺愈遠愈小（實質上是相等的）。而間隔線道中的白色虛線亦愈遠愈短，其間距則愈密（如圖2-2）。

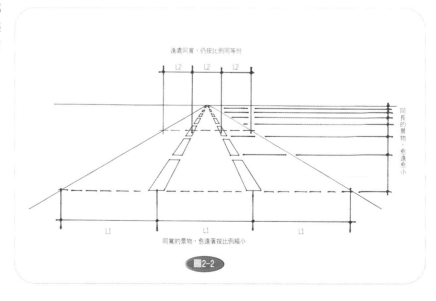

遠處同寬，仍按比例同等份

同寬的景物，愈遠著按比例縮小

圖2-2

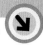
按此消點原理，便是構成一點透視圖之圖理結構。依照透視法則，假如此段高速公路旁另有一段鐵路與之平行而走，則會形成如圖2-3的畫面。

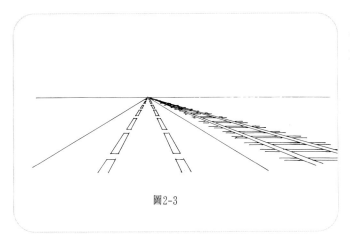

圖2-3

要注意，圖2-3的畫面實際上是不可能形成的，畫面上的鐵軌已經變形，因為人的眼睛視覺最大擴張角度僅約42度，若超過視覺範圍是看不清的。因此，路旁的鐵軌僅在接近消點處可以看見（如圖2-4），欲看近處的鐵軌必需轉動眼睛或頭頸部。一旦轉看近處的鐵軌，則已構成兩點透視（如圖2-5）。

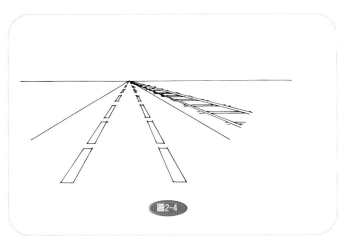

圖2-4

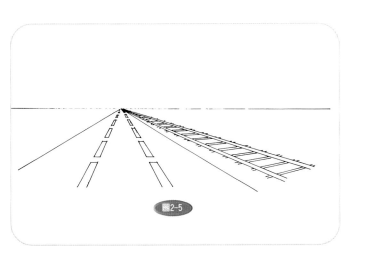

圖2-5

<15>

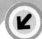
　　若觀察者下蹲於路面觀之，則可發現：消點跟著降低（如圖2-6）。

　　從上述的立論點，可由另一角度來闡述：如圖2-7。

圖2-8

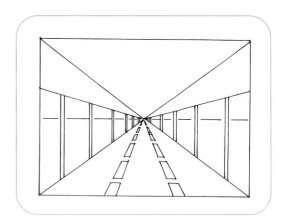

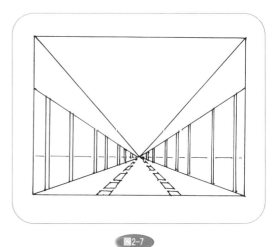

圖2-7

　　從上圖便可看出：透視圖乃取決於合理視覺距離內所構成的畫面（如圖2-8）。

　　為便於認辨，茲將各構成點先賦予名稱：（如圖2-9）

圖2-8

<16>

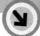

1.消點（V.P Vanishing. Point）

觀察者看高速公路的景物， 終將到達遙遠的地平線上之一點，此即為 "消失點"。

2.地平線（水平線）（H.L Horizon Line）

當觀察到無限遠處時，地面與天空將相連接成一水平界線。此時地平線必然通過消失點（VP），並與視點的高度相同。

3.畫面（P.P Picture Plane）

觀察者的視線，投影於設定的面上，即介於景物與觀察者之間假設的某一垂直面，稱為畫面。

4.基線（G.L Ground Line）

畫面中連接地面之線。

5.視線高度（ E.L Eye Level）

觀察者的眼睛高度線，與遠方的地平線同高。

6.站立點（ S.P Standing Point）

觀察者靜止站立觀看時的位置，又稱立足點或人立點。

7.地面（G.P Ground Plane ）

景物與觀察者所站立的地面。

8.視點（E.P Eye Point）

觀察者的眼睛高，於室內透視圖中，通常在150cm～90cm之間 ，從平面圖上來說，便與S.P同點從側立面觀之，則與E.L同點。

9.足線（F.L Foot Line）

觀察者與景物在地面上投影之連線。

10.測點（M.P Measuring Point）

一點室內透視圖，為分割圖中的縱深，由消失點做水平延伸，來做為分割的基準之點。

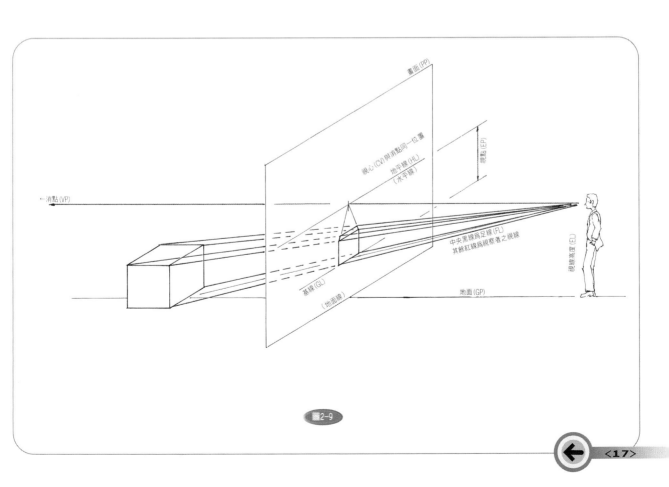

圖2-9

<17>

根據此法則，假設有一正立方體，平行擺於正前方，則觀察者會有如圖2-10的影像，此種所求出立體圖形方法，稱為"足線法"一點透視。其步驟如圖2-11～2-15。

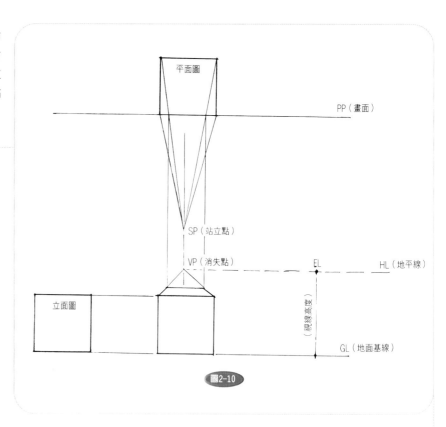

圖2-10

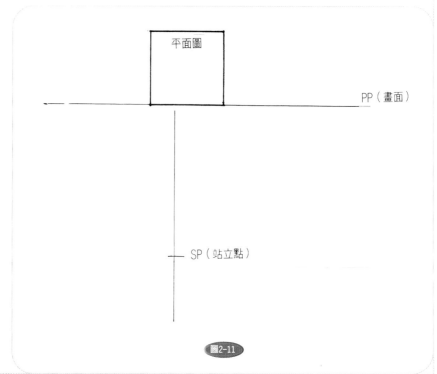

圖2-11

<18>

圖2-12

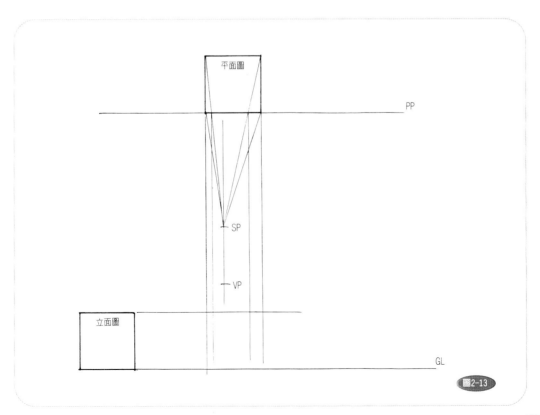

圖2-13

<19>

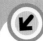
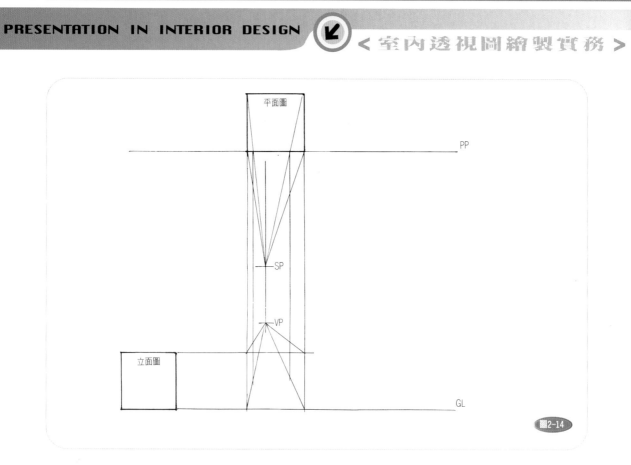

圖2-14

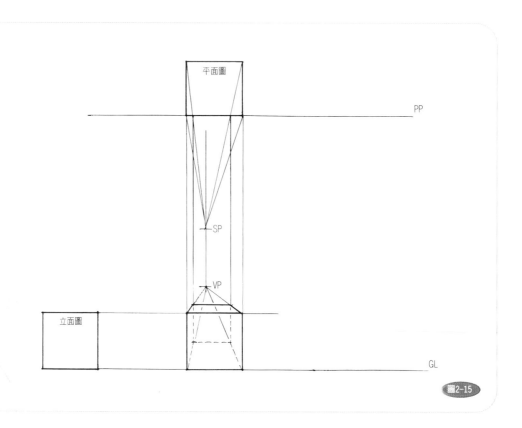

圖2-15

＜室內透視圖繪製實務＞

　　如有一正立方體，各為邊長1M，以斜角30度置於前方約1.8M處，則於畫面形成如圖2-16的立體圖形，此即 "足線法" 兩點透視。其步驟如圖2-17～2-21。

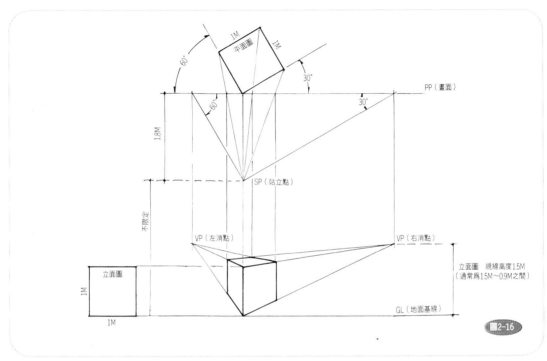

圖2-16

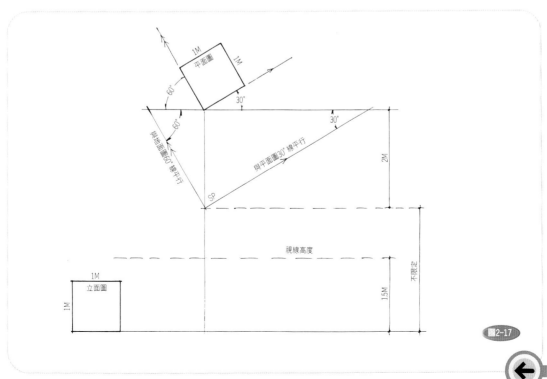

圖2-17

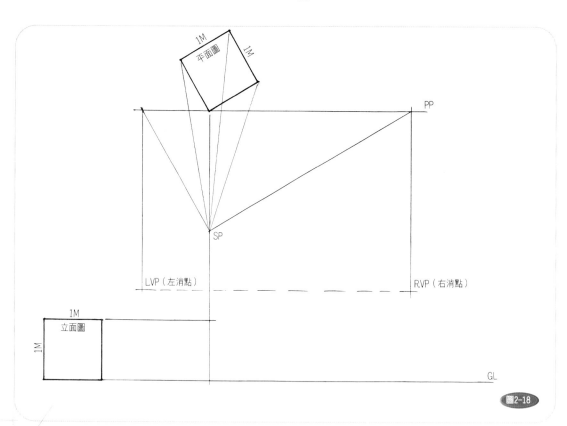

圖2-18

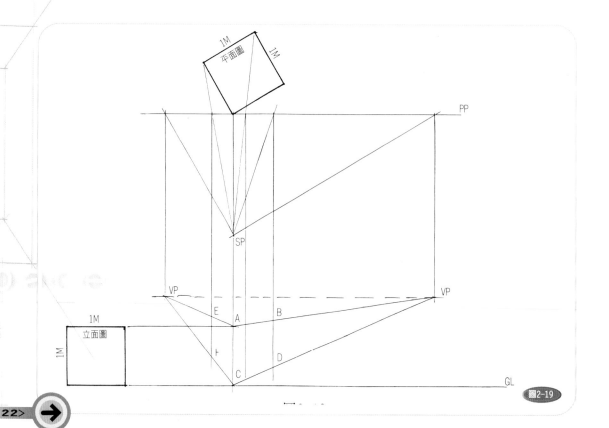

圖2-19

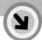
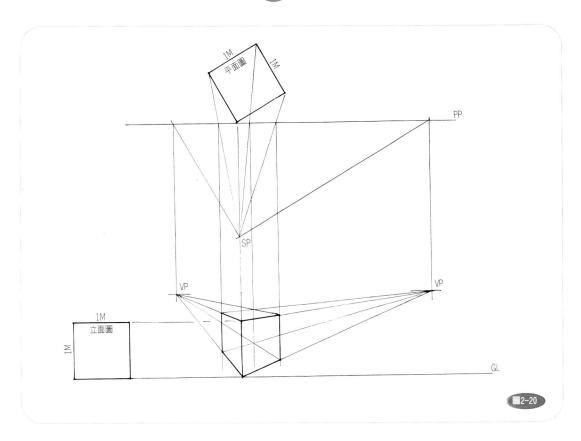

圖2-20

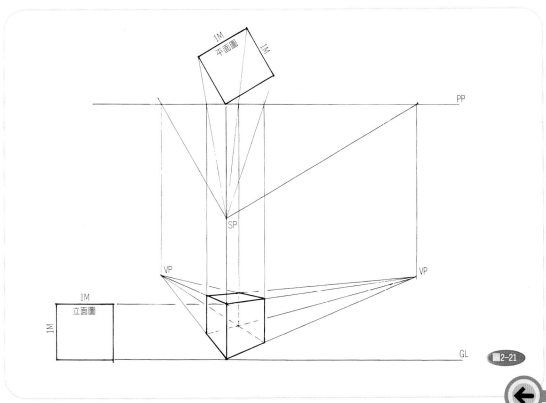

圖2-21

<23>

第二節　3、6、9、7法的繪製

——常用的室外透視基本構圖法

　　假設有一正立方體，各邊長為9M，以30度角斜置於觀
察者前方約17M處（使SP點夾角成為30度），左右兩消點
降至地平線上（即觀察者趴於地面上，往前觀察該物
體），根據上述的步驟，設若以1/400比例，於圖面上求
之，則可得如圖2-22之圖形及尺寸。

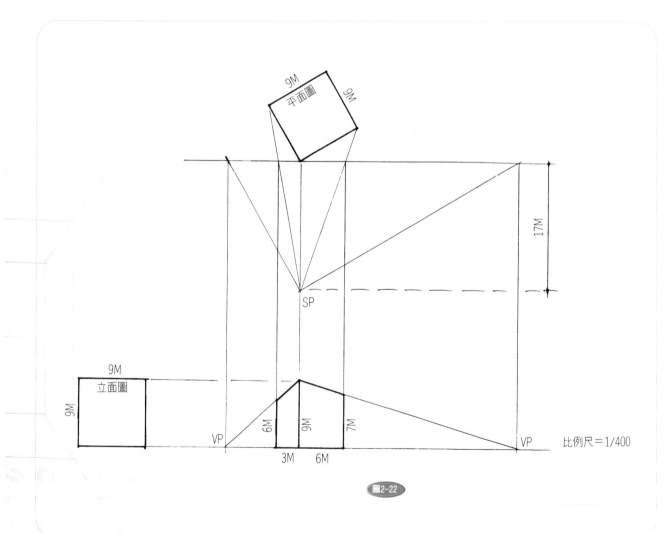

圖2-22

現在,將此立體圖形予以放大為1/100尺寸,即構成如圖2-23

再將此立體圖形的各面,作長、寬各9等份的分割。步驟如圖2-24～2-26。此即為"3、6、9、7"法的基本圖形。

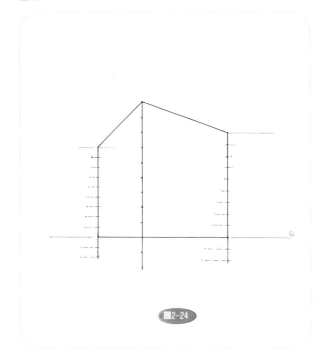

圖2-23

圖2-24

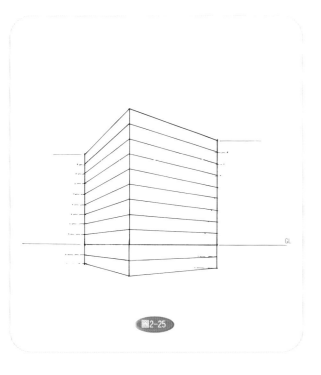

圖2-25

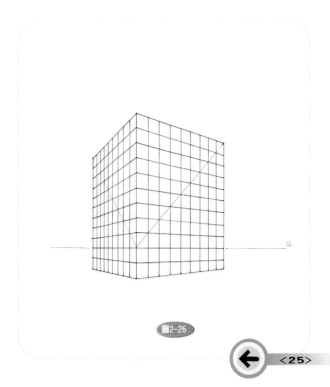

圖2-26

<25>

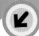
第三節　3、6、9、7透視圖繪製法之實際運用

例：假設有一棟九層樓高玻璃惟幕牆建築設計，正面長為21米，側面寬為15米，總高為28.5米（一樓高為3.6米，各層高為3米，屋頂女兒牆高為90㎝），今欲畫出該設計案之外觀透視圖。

繪製程序

① 圖紙：A3尺寸（29㎝×42㎝）白色底紙。

② 先於圖紙上以6㎝、12㎝、18㎝、14㎝用鉛筆輕線畫出"3697"之圖形。

③ 將每小格視為一樓層，亦即每小格為3米正方。再於底部算出正面（21米）、側面（15米）尺寸，即7格與5格（如圖2-27）。

④ 因人在站立時，視線高度平均為1.5米高，故一樓地面應按此比例往下降，二樓以上亦按比例提高（如圖2-28）。

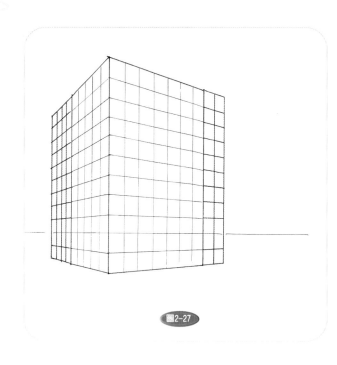

圖2-27

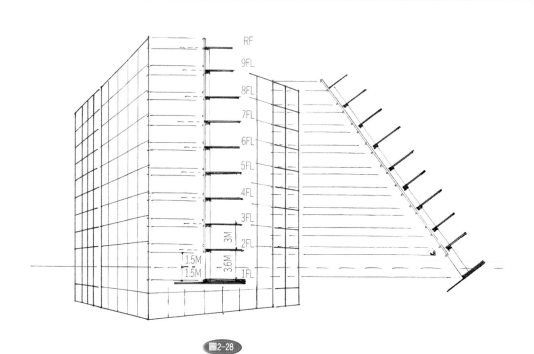

圖2-28

<26>

⑤ 再依比例，即可輕易將鉛筆稿打好（如圖2-29）。

附：繪製此種圖形時，如為四開以上的圖紙，偶而會有

三角版不夠長之虞，此時可卸下平行尺為之。

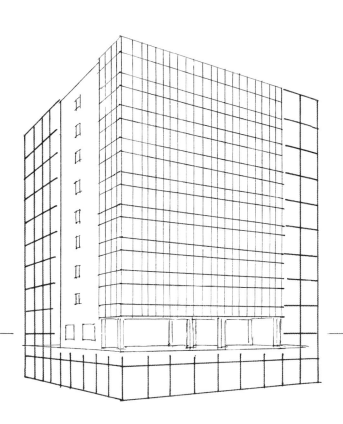

圖2-29

<27>

第四節　兩點成角室內透視的構成

例：假設有一房間，其長寬各為3米，天花板淨高為2.5米之室內設計案，今欲以兩點成角透視畫之。

圖2-30

繪製程序：（比例尺：1/50）

① 先於上方畫一基準線（P.P），再將平面圖以斜角30度置於P.P線之上方（如圖2-31）。

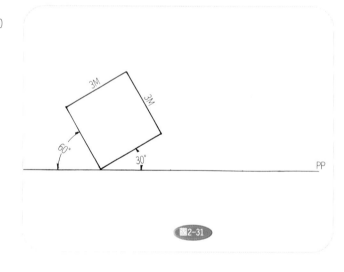

圖2-31

② 設定站立點（SP）距P.P線為5米（SP點可根據平面圖之大小與視覺角度而上下左右調整），再定G.L線（任意取於下方。如圖2-32）。

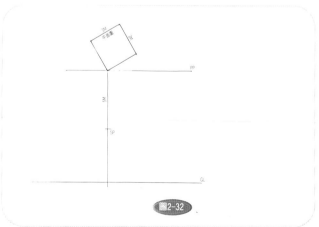

圖2-32

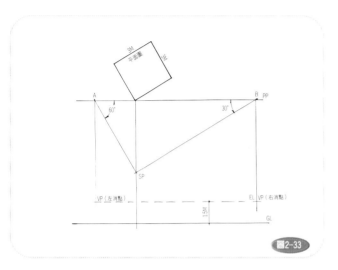

圖2-33

③ 從SP點向左右延伸出與平面圖下方兩邊之平行線，
交會於P.P線左右A、B兩點，再垂直拉下兩直線。
再從G.L 線向上提1.5米（視線高度）畫一水平線
（E.L），與兩邊的垂直線相交會，即定出透視圖的左右
兩消點（V.P）如圖2-33。

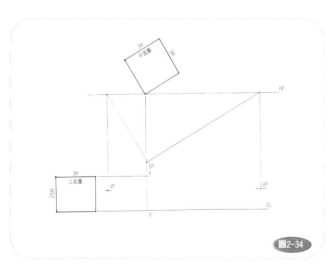

圖2-34

④ 於G.L線旁邊（左右均可），繪出立面圖，再自立面
圖拉出天花板高之水平線，與SP垂直相交X、Y。如圖2-
34

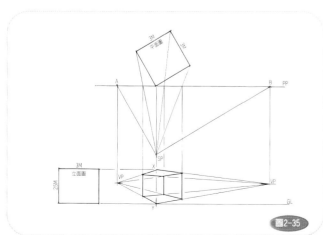

圖2-35

⑤ 由平面圖之各角，向下引線連接於SP點，各通過PP
線交點處，再拉下垂直線，再自X、Y點依序左右V.P點
連接斜線，在與各垂直線相交處，便可畫出成角透視
圖，如圖2-35。
由於成角透視圖中，各個傢俱的水平與縱深線，均需以
扇形方式構圖，無形中增加繪製技法上的困擾與時間上
的浪費，且所能表現的牆面僅有兩面。因此，較不宜繪
製者採用。

第五節　一點（平行）透視圖的構成

例：假設有一房間，長寬各為2.5米，天花板下淨高亦為2.5米之室內設計案，今欲以一點透視畫之。

繪製程序：（比例尺：1/50）

① 先於上方畫一基準線（P.P），再將平面圖正擺於P.P線之上方。再定於G.L線（任意取於下方）及SP點（距pp線約5米）最後定出視線高度（vp），距GL線1.5米高（如圖2-36）。

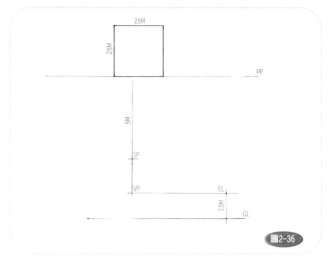

圖2-36

② 於G.L線任意一邊畫出立面，水平引出天花板高，再從平面圖各角與SP點連接直線，各線與P.P線相交處，垂直畫出直線，與天花板高及GL線相交A、B、C、D（如圖2-37）

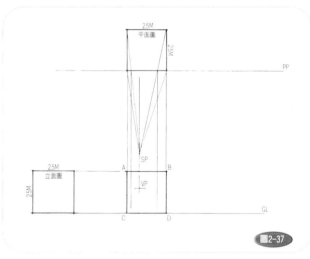

圖2-37

③ ABCD點與VP（SP點的垂直延伸線，與視線高交會處）連接直線，與兩垂直線相交A、B、C、D，便可畫出一點透視（如圖2-38）。

　　因為此種畫法的室內家具中，除縱深是由VP點向外擴散外，其餘的水平、垂直線均為平行線，故又稱為"平行"透視。且家具的大小比例（縱深除外）均可按比例計算，繪制過程清晰明快，又可表現山崗三面牆的造型，因此常為一般繪製透視圖者所採用。

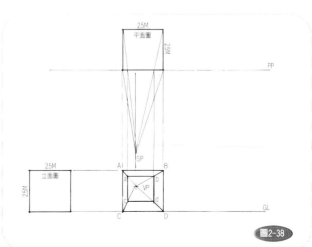

圖2-38

<30>

第三章　一點透視的角度取景與畫法

透視圖的SP點與PP線之間距離，及VP點之高度，關係著透視畫面的成敗，如果所定的位置不當與偏差太多，則該透視圖必然失真，要如何才能達到既快又美觀，則必要詳加分析之。

＜第一節　視線高度（EL）線與消點（VP）之訂定。＞

依前章（圖2-36）之案例，當有一長寬高各為2.5米的小房間，欲畫出其室內透視圖時，約有三種視線高度畫法：

一、VP點設定於離GL線1.5米高（即為成人站立時的眼睛平視的高度）。

二、VP點設定於離GL線1.25米高（即為 一般室內高度之半）。

三、VP點設定於離GL線1.2米以下（約略由下往上看，在中平線稍下方）。如圖3-1

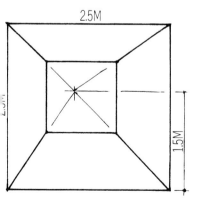

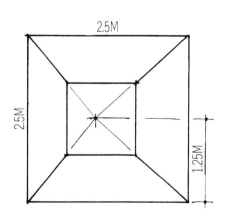

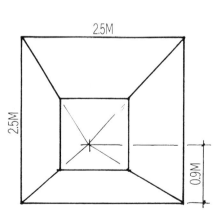

圖3-1

<31>

　　由上述三種圖形觀之，理論上來說，似乎定1.5米的視線高度較為合理，但是以繪製彩色的透視圖面來講，它就像建構物完工後所攝影出的彩色相片一般，讓業主瞭解到設計師的構思創意，在工程完成後所呈現的實體形象。因此，透視圖的作用與功能，其實與照相是沒有差別的。室內透視圖，猶如攝影師在作近身拍照，根據攝影理論，應是以"由下往上"（VP點在1.2米以下）拍照最為雄偉。以1.25米高拍照，變形最少。如果攝影師在任意站著拍照，則膝蓋以下的景物容易變形。這是眾所皆知的道理。現在，再將上述的小房間配上家具，重新檢討：（如圖3-2）

　　依前述的照相原理推論觀之，凡欲繪製室內透視圖，其VP點高度應以離GL線高1.25米～1.2米最為適宜。

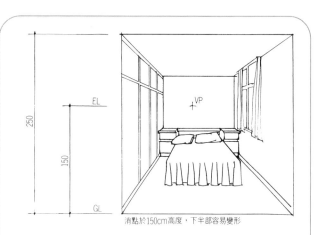

消點於150cm高度，下半部容易變形

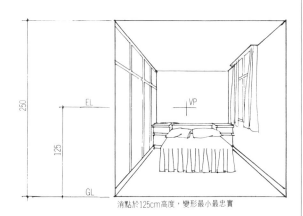

消點於125cm高度，變形最小最忠實

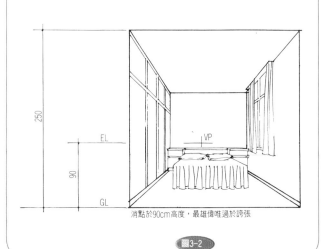

消點於90cm高度，最雄偉唯過於誇張

圖3-2

第二節　立點（SP）的位置影響

從下列的兩種便可看出SP點對一點透視的影響（如圖3-3）。

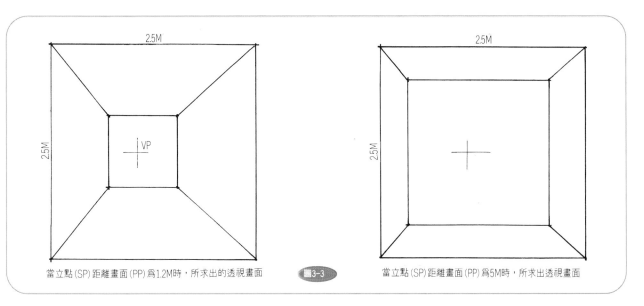

當立點(SP)距離畫面(PP)為1.2M時，所求出的透視畫面　　圖3-3　　當立點(SP)距離畫面(PP)為5M時，所求出透視畫面

當SP點與畫面（P.P）愈遠者，則室內地面、天花板及兩側牆面顯得較淺。當SP點與PP線愈近者，則室內地面、天花板及兩側牆面顯得很深遠。現在，再將此房間配上家具來做比較（如圖3-4）。

SP點距離PP為3M時的透視成像　　圖3-4　　SP點距離PP為12M時的透視成像

由上圖得知，sp點拉遠些顯然家具較不易變形，但兩側牆及天花板造型則表現不太清楚。sp點較近時，則側牆、天花板造型可看得較為清楚，但如果太近，則所繪製的家具容易走樣。因此，以此小房間做為實例，則sp點以定於距pp線為2米處最為適中（如圖3-5）。

<33>

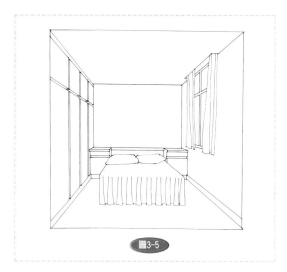

圖3-5

第三節　一點室內透視架構

　　一點透視在繪製各類型室內透視圖的表現方法中，是最便捷的方式，因為它能成功的運用一般製圖工具及簡單的比例計算。在一點透視法中，大約有"足線法"、"測點法"、"鈍子法"、"格子法"四種，無論何種畫法，又可分為"前牆式"與"後牆式"兩方式。現在，將各種畫法逐一介紹。

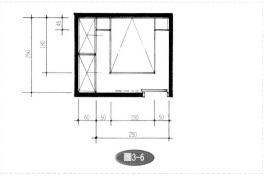

圖3-6

一.前牆式足線法

將景物與立點投影在地面上，再由景物的各角度落點與立點（sp）以線條連接，此連接線即稱為"足線"。當面（pp）置於景物的下緣，使足線與畫面相交，而繪製成透視圖法，便稱為"前牆足線法"。

繪製程序：（比例尺：1/50，平面圖參照3-6）
① 於圖紙上方畫一橫線，作為畫面（pp）線。

② 將平面圖正置於pp的上方，並於平面圖接近中央處（避免在正中央，以免刻板）畫一垂直線，作為立點（sp）與消點（vp）的基準，再於距p.p2米處，定出sp。

③ 在平面圖的兩邊，各放下垂直線，再於sp稍下方，畫出正立面圖在兩垂直線之中。

④ 於正立面下端延伸橫線，作為GL線。注意，正立面圖最好不與SP點重疊，以避免過於複雜（如圖3-7）。

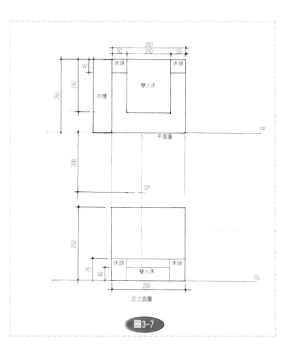

圖3-7

⑤ 從GL線向上1.25米處畫一橫線，作為視線高度並與 SP點引出的垂直線相交，交會點便是消點（vp）。

⑥ 自平面圖中，各景物的角度引出至sp的連接線，並與 pp線交會1、2、3、4、5、6、7、8各種（如圖3-8）。

⑦ 先將正立面圖中房間四個角落，各自向消點連接縱 深線，再由pp線上的2、6點，放下垂直線，相交於A、 B、C、D，便可畫出後牆（如圖3-9）

⑧ 床頭櫃：先自正立面圖中的床頭櫃E、F、G、H向消 點連接縱深線，再自1、4、5、8放下垂直線，交會處即 可繪出床頭櫃面透視（如圖3-10）。

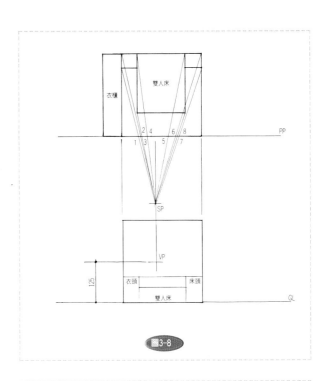

圖3-8

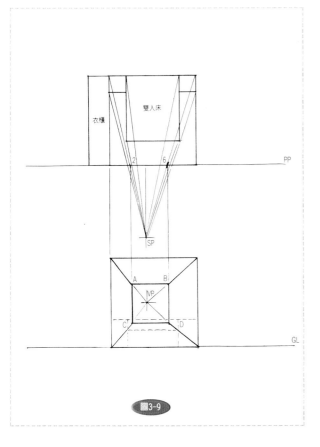

圖3-9

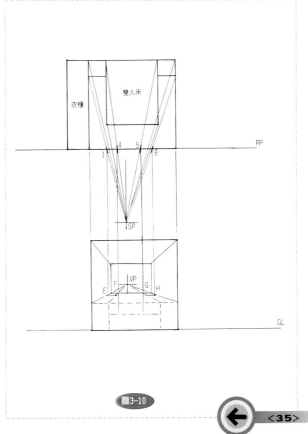

圖3-10

<35>

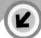
⑨ 雙人床：從正立面圖中的床高兩角落點I、J向消點連接縱深線，再由pp線的3、7點，引垂直線，交會處即是雙人床面（如圖3-11）。

⑩ 補齊各種垂直線，並擦去不必要的線條（如圖3-12）。

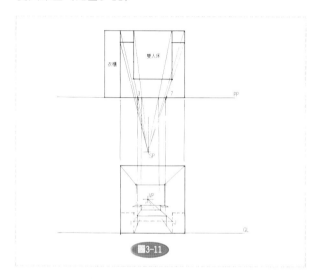

圖3-11

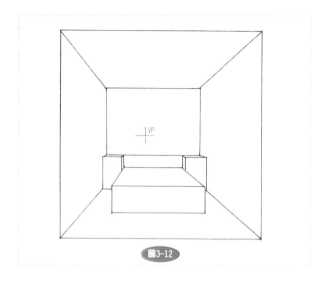

圖3-12

⑪ 再從正立面圖左側，定出10cm高的踢腳板及240cm高的衣櫃、棉被櫃（60cm），並引出縱深線，（如圖3-13）。

⑫ 本平面圖的衣櫃為四扇門，通常衣櫃門片都是每片一樣大，是故，只要於透視圖中，作消點的四等分割即可，不必再拉線（如圖3-14）。

如此，便可畫出一張標準的臥室透視圖架構。

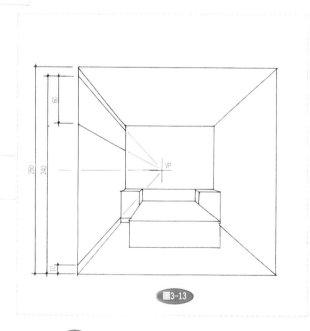

圖3-13

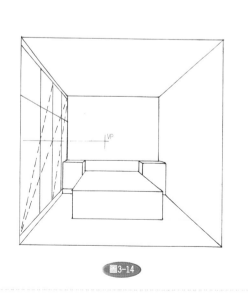

圖3-14

<36>

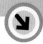

二 後牆式足線法

前牆足線法，因為平面圖置於PP線的上方，故透視圖的景物往內縮，繪製起來，透視圖面甚小。如將畫面（PP）線置於平面圖的上方，正立面圖便可置於透視畫面的後牆，畫面中的景物即成為向外擴張，而得一較大的透視圖，此稱為"後牆"式足線法。

繪製程序：

① 於圖紙上方畫一橫線，作為畫面（pp）線，再將平面圖正置於pp的下方，並於平面圖接近中央處畫一垂直線，為立點（sp）與消點（vp）的基準線，再於距平面圖的下緣2米處，定出sp點。

② 從平面圖的兩邊，各放下垂直線，再於sp點下方，距離至少4米（用比例尺1/50測繪）畫一橫線，作為GL線，再從GL上方繪出正立面圖，於兩垂直線中間（如圖3-15）。

③ 從GL線向上1.25米處畫一橫線，作為視線高，並與SP點引下的垂直線相交，定出消點（VP）。

④ 由消點向正立面圖的房間四角落引出縱深線，再由sp點向平面圖中各景物角點，向上引出連接線，並延伸至畫面（pp）線，各自交會出1、2、3、4點（如圖3-16）。

⑤ 床頭櫃：先自正立面圖中的床頭櫃各角，從消點向外延伸縱深線，再自2點放下垂直線，交會處便可先繪出床頭櫃面透視（如圖3-17）。

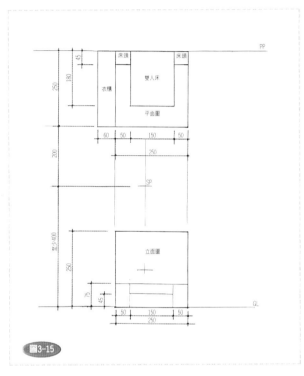

圖3-15

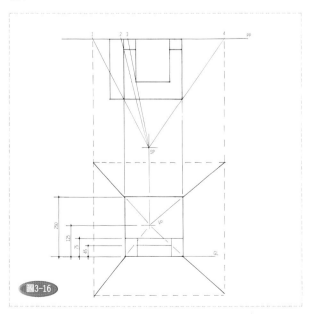

圖3-16

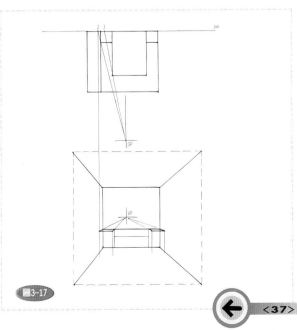

圖3-17

<37>

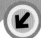
⑥ 雙人床：由正立面圖中的床高兩角落點，再由消點向外引出縱深線。從3點放下垂直線，相交處即可繪出雙人床面（如圖3-18）。

⑦ 補齊各垂直線，並擦去多餘的線條（如圖3-19）。

⑧ 衣櫃：先從SP點向平面圖左邊前角落，延伸連接線至PP線，再放下垂直線，與透視圖中的左側牆交會A、B兩點，此為衣櫃的縱深，再依"前牆式"的繪製衣櫃門的程序畫出衣櫃，透視架構便完成（如圖3-20）。

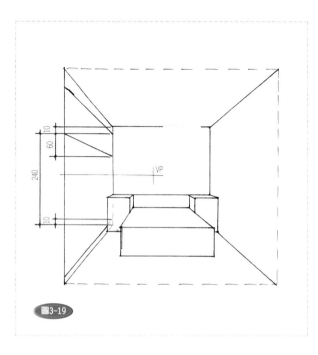

圖3-19

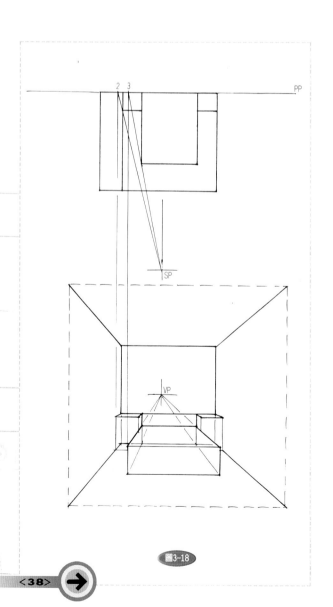

圖3-18

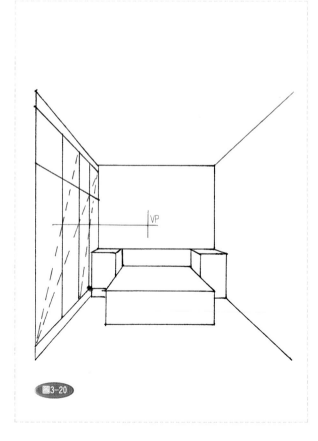

圖3-20

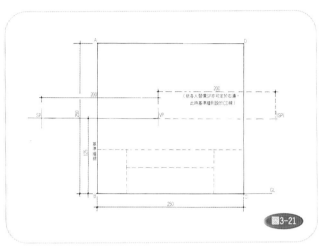

圖3-21

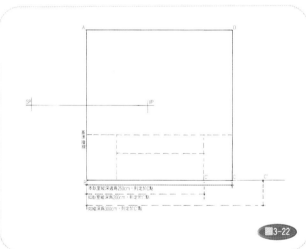

圖3-22

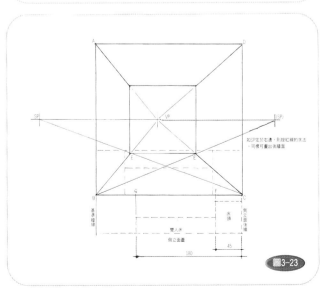

圖3-23

三　前牆式測點法（簡易一點透視‧前牆法）

　　測點法是直接利用正立面及側立面圖，並將SP點橫置於視平線上，所求出的透視畫面，與足線法一樣標準。但繪製過程可省去足線法中，放置平面圖的大幅面積，為一種較為簡易的畫法，因此又稱為"簡易一點透視"。

繪製程序：（比例尺：1/20，平、立面圖參照足線法圖例）

① 先畫出正立面圖於紙上，由GL線測繪高度為1.25米的橫線一條，作為測線及視線高，並定出消點（VP），同樣，避免於正中央。

② 設立基準牆線於左牆AB線，再由消點（VP）向左延伸2米（足線法中，PP點與SP的距離），定出立點（SP），亦有稱此點為"測點"（M）。注意，這"M"測點不一定要向左，依個人習慣，也可以向右延伸，基準牆設定於右邊（如圖3-21）。

③ 在GL線上，由左邊的基準牆上角算起，向右繪製側立面兩圖，並向上延伸房間的側立面縱深至GL線上C點。注意，房間的縱深不一定與正立面同寬，本案例只是巧合，如果房間縱深為3米，時需向右超出，反之，則停點於左側（如圖3-22）。

④ 先由正立面圖中，房間四角落向內連接至消點之縱深線，再將C點與SP點連接直線，與左下縱深斜線相交於E點，此即為透視圖中的房間縱深。由此點便可繪出後牆面。之後，再將側立面圖的家具位置，引至GL線上（如圖3-23）。

<39>

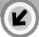
⑤ 床頭櫃：從正立面圖中，先引出床頭櫃之縱深於消點，再延伸側立面圖床頭櫃垂直線，交會於GL線於F點，從F點至SP點連接斜線，與左牆斜線相交於H點，便是床頭櫃縱深，再予以向上垂直引伸，床頭櫃的櫃面即可畫出（如圖3-24）。

⑥ 雙人床：將正立面的床底兩角，向VP點引出直線，再G將與SP點連接直線，與左下牆斜線相交於I點　（此點便是床的縱深），由I點作水平引伸，與床底的兩引伸線相交於1、2點，便可求出床底的位置（如圖3-25）。

⑦ 雙人床面：先從正立面圖的雙人床兩角，與VP點引伸兩直線，並與床頭櫃垂線交會5、6點，再由1、2點向上引出直線，與該兩連線交會於3、4點，再連接3、4、5、6點便成（如圖3-26）。

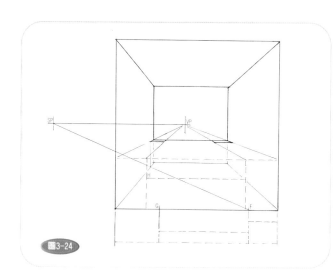

圖3-24

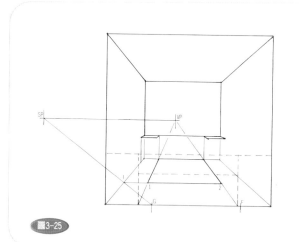

圖3-25

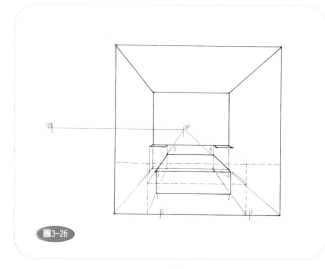

圖3-26

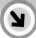

⑧ 補齊各垂直線及衣櫃（參照足線法衣櫃部分），此時便可作完透視架構（如圖3-27）。

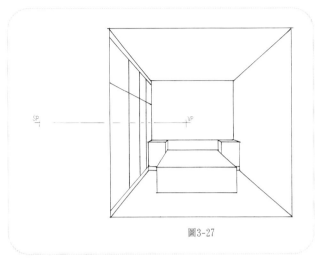

圖3-27

四、後牆式測點法（簡易一點透視後牆‧後牆法）

此畫法的意義與後牆式足線法一樣，是將正立面圖作為後牆的標準，讓透視圖的景物向前延伸，使畫面加大。

繪製程序如下：

① 將正立面圖繪出，並定出測線與消點（VP），方法與前牆式一樣。

② 由消點（VP）向左計算：立點（SP）距離（2米）+側立面的縱深（2.5米）＝4.5米，此點便是立點（SP）

的位置。

③ 從GL線A點向左延伸側立面縱深（2.5米），並將家具位置定出E、F點（作法如前牆式，只是將側立面圖移到左側）。

④ 由SP點連接正立面圖的四角落A、B、C、D四點，向外作延伸線（如圖3-28）。注意，這種畫法亦如同前牆式，也可以作於右邊，所求出來的圖面亦完全相同，本圖紅線部分即是從右邊作延伸測線，在圖中即可看出，是完全一樣的結果。

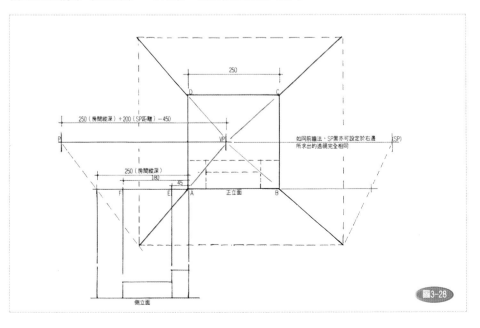

圖3-28

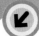
⑤ 先在正立面的床頭櫃各點,延伸VP點的連接線。再延伸SP點與E點的連接線,交會A線上的G點,再作G點的垂直向上引線,使之相交於I點,此點便是床頭櫃的櫃面縱深(如圖3-29)

⑥ 床頭櫃:由1點作水平線,便可定出床頭櫃櫃面,透視圖中的床頭櫃即可畫出(如圖3-30)。

⑦ 雙人床:先由VP 點延伸床底的兩角點連接線,再由SP點連接下點延伸至A線的H點,再作H點的水平引線,使之相交於2、3點。即可定出床底的透視位置(如圖3-31)。

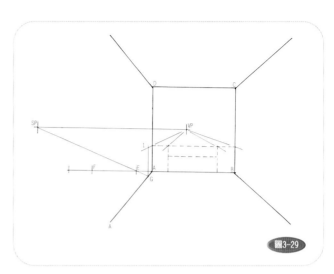

圖3-29

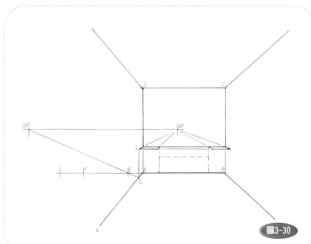

圖3-30

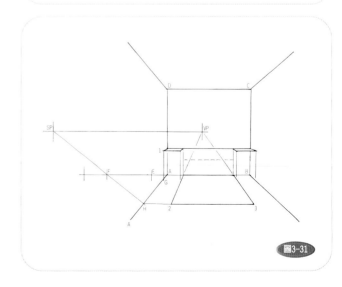

圖3-31

<42>

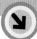

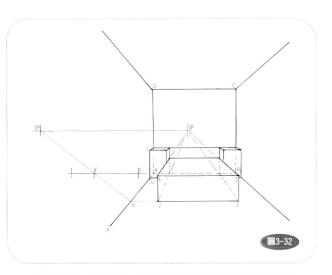

圖3-32

⑧ 雙人床面：同樣由VP 點延伸床面的兩角連接線，再自2、3點畫出向上垂直線，交會於4、5點。雙人床即可畫出。至此，便可補齊各垂直線，並擦去不必要的線條（如圖3-32）。

⑨ 衣櫃：由SP點連接側立面圖的縱深外點，延伸至A線I點，再從I點向上引垂直線，定出衣櫃位置，再如圖3-19、3-20畫出衣櫃（如圖3-33）。

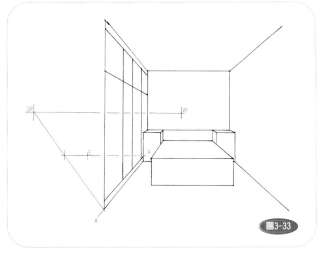

圖3-33

五、格子法

　　所謂 "格子法" 便是將透視畫面中的兩側牆及後牆、天花、地面等全面特定尺寸，畫滿小正方格（一般為每0.5米正方），然後再依平面圖上的家具、景物之尺寸及位置距離，逐一的計算方格，再予繪製。

　　設：有一房間，長寬為3×4米，高為2.5米，今欲以格子法繪製透視圖之。

① 繪製程序：
先將測點法（後牆式）畫出房間（如圖3-34）。

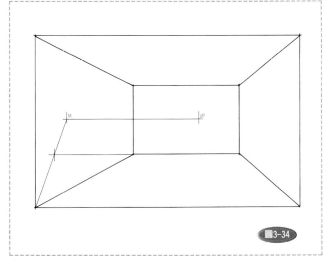

圖3-34

於後牆按每0.5米作一方格,再於地板上延伸方格的縱深線(如圖3-35)。

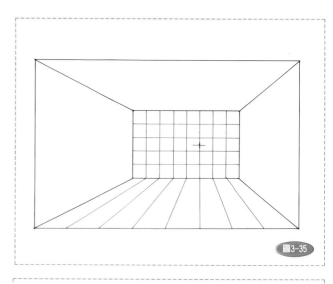

圖3-35

③ 地板上畫出3米正方(房屋縱深)大方格,並且畫出大方格的對角線(圖3-36)。

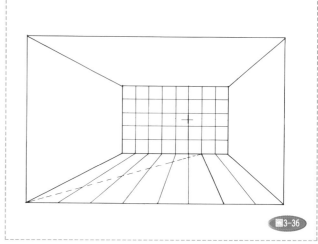

圖3-36

④ 從對角線與各縱深線的交叉點,便可畫出地板的小方格(如圖3-37)。

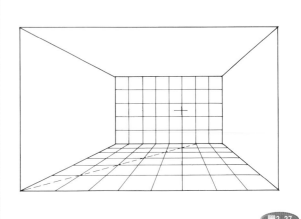

圖3-37

<44>

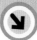

⑤ 再依序延伸，畫出兩側牆及天花板的小方格。至此，即可輕易的繪製家具透視（如圖3-38）。

注意：運用此法來繪製透視圖，在學理上可說是最為標準的一種架構模式，惟其過程不但曠廢時日，且易使圖面複雜潦亂及污損。是故，非不得已，不要輕易嚐試。

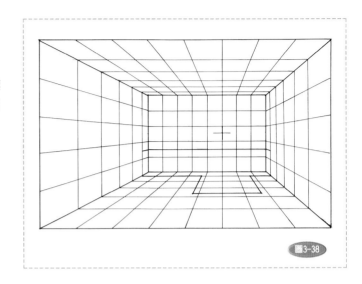

圖3-38

六、"鈍子法"－點室內透視的演變

　　上述的足線法及測點法，乍看之下好像是兩種不同的方式，其實測點法是從足線法演變而來，兩種方法所求出的畫面最後是完全一樣的（如圖3-39）。

　　從上圖中可看出，以足線法來畫透視圖，所需的紙張面積相當大，而繪出的透視畫面很小。若以測點法作畫，雖有改善，但水平線延伸的測點亦相當長。因此，除非有足夠面積的製圖桌，否則只有縮小畫稿，待透視架構完成後再予以放大。當繪製者，每次都以如此冗長的手續去完成作品時，必然不合現時的時間要求與經濟效益。畢竟，室內透視圖不像建築的外觀透視，可單獨向業主申請費用。是故，專業的繪製者便將上述的標準畫法再予簡化、規格化，就如室外透視的3、6、9、7法一般，以最佳的角度、格式，在很短的時間內畫好架構，此稱"鈍子法"。

　　所謂"鈍子法"，並不是一種創新，也沒有啥特殊，如果沒有足線（或測點）法及格子法作為基礎，是行不通的，因此在運用上，應先熟悉上述的兩種標準作法。由於本畫法是將上述的兩種原理予以規格化，因此分析起來極為繁複，但實際操作卻相當簡便，可說是道地的"知難行易"，故而於下一章節作全面說明。

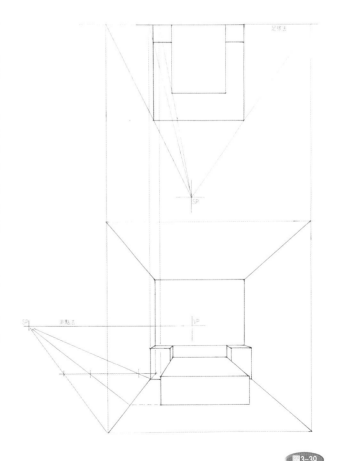

圖3-39

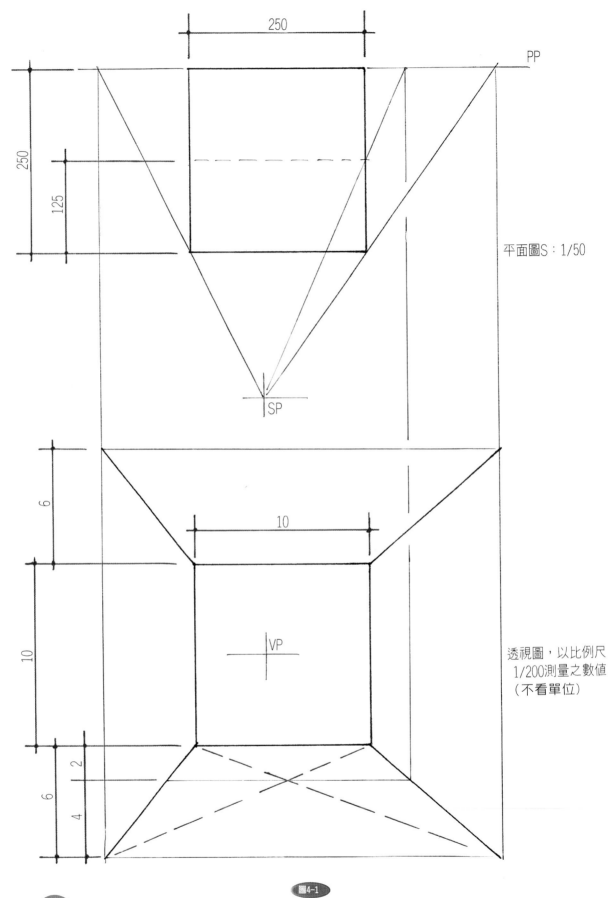

250

250

125

PP

平面圖S：1/50

SP

6

10

10

VP

2

6

4

透視圖，以比例尺
1/200測量之數值
（不看單位）

圖4-1

第四章　鈍子法一點室內透視

　　古時的老秀才，常將不太愛動腦或庸懶之人，稱為 "鈍子"，顧名思義，所謂 "鈍子法" 一點室內透視，便是不需花太多的精神，或甚至對透視原理不懂的人，也可以畫出好看又有實質感的透視圖來。此法，雖然不是一種萬靈丹，但在時間上就是金錢的時代裡，倒不失為一種便捷的法門。

＜第一節　基本圖形＞

　　由前章的案例，如果以比例尺1/50的平面圖（長、寬、高都為2.5米）來繪製透視，在sp點距離平圖為2米及VP點高為1.25米的情況下，便可求得下列透視圖形（如圖4-1）。（原寸大小圖）。

　　從上圖透視畫面中，再以比例尺1/200去測量，便可得一組數值（不看單位）：

一、後牆的長寬：10

二、地面及天花板的縱深：6（6.25≒6）

三、地面的中央分割的縱深：2、4

　　由該圖的比例關係可得知，當平面圖的比例為1/50時，所求得的透視畫面中，後牆的長寬以1/200比例測量之，兩種數值關係為2.5：10

予以簡化後，則為2.5：10＝1：4

　　換句話說，當平、立面圖的標尺為1米時，則在透視圖後牆面為4。依此類推，當立面圖的矮櫃高為0.75米時，則透視圖後牆的矮櫃高為3。立面圖的雙人床高為0.45米時，透視圖後的床高為1.8……。

　　現在，再將上述的小房間內配上家具（如圖4-2）。依據上組的推算，在立面圖中，可得下列數值：

一、床頭櫃（寬）0.5M×4＝2

二、雙人床（寬）1.5M×4＝6

三、衣　櫃（深）0.6M×4＝2.4

四、床頭櫃（高）0.75M×4＝3

五、雙人床（高）0.45M×4＝1.8

六、房間寬高各為2.5M×4＝10（如圖4-3）

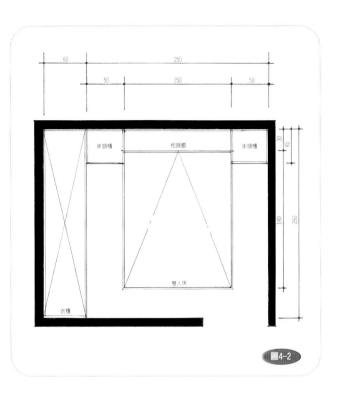

圖4-2

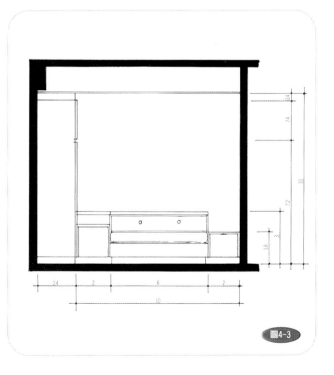

圖4-3

<47>

第二節　透視的成形

　　有了上述的數值，便可輕易的求出透視畫面（如圖4-4）。

　　由該透視圖中，再以比例尺1/200來測量家具的縱深，便可得知：

一．凡75cm高、45cm深的桌面，縱深為0.3（0.223≒3）
二．凡雙人床聯及枕頭櫃的縱深：為2.5（2.49≒2.5）
三．凡45cm高、45cm深的桌面，縱深為0.4
如圖（4-5）

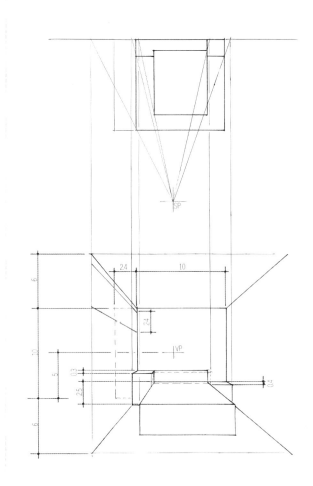

　　時下國內的一般公寓住宅，各層的總樓高大多為3米，樑深為0.5米，如於樑下加釘天花板，則淨高為2.5米。又，現行之木作家具，矮櫃高度多為75cm、45cm兩種，縱深多為45cm～60cm。雙人床（含床墊）高約45cm、長寬約為150cm×185cm。因此，上組數值，除屋寬、矮櫃長，需隨平面圖變動外，其餘皆是固定的數值。

　　依照上述的數值，若以該小臥室之平面圖為例，欲繪製成透視圖，便可直接用菊版四開（39.5cm×55cm）的紙張，畫出一幅精實又美觀的透視圖。

圖4-4.4-5

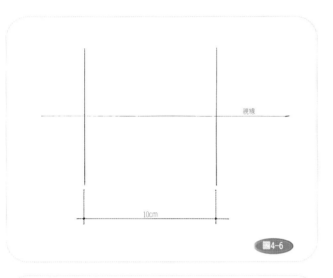

圖4-6

繪製程序：

① 先於圖紙中央稍下處畫一橫線，作為視線高度，再讀取屋寬為2.5米，則2.5米×4＝10，圖面後牆為10cm（用比例尺1/100，0～10刻度），於圖紙約中等位置畫兩垂直線（如圖4-6）。

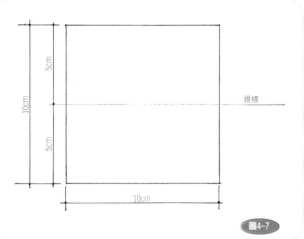

圖4-7

② 於兩垂直線中選定自視線高度線，上下各量5cm，畫出兩橫線。此時，後牆已確定（10cm×10cm—如圖4-7）。

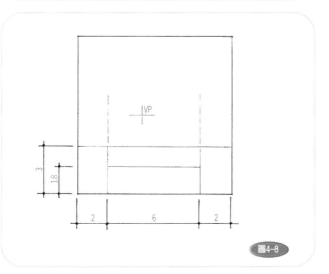

圖4-8

③ 再按上述的數值，於後牆面畫出家具立面圖。此時便可定出消點（VP）的位置，必需注意的，凡臥室的消點，一定要在雙人床（6cm）之內，稍靠中央位置，絕不可跑出床外（如圖4-8）。

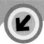
④ 從消點開始引出各角落的縱深斜線（如圖4-9）。

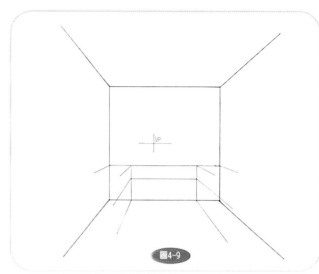

圖4-9

⑤ 再按數值，畫出縱深的橫線，其數值分別為：
1.床頭櫃檯面：0.3cm

2.雙人床面（含枕頭櫃）：2.5cm（如圖4-10）。

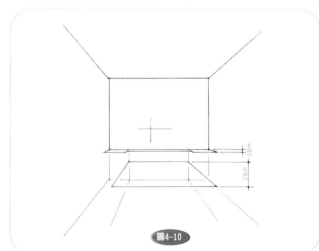

圖4-10

⑥ 從縱深的各交點垂直線，畫出立體圖形（如圖 4-11）。

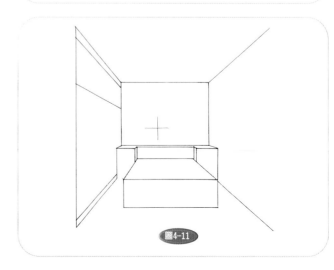

圖4-11

圖4-12

⑦ 衣櫃門的分割：本平面圖上的衣櫃為四扇門。因各個門片都一樣大，所以，直接從透視圖上作1/2對角分割即可（如圖4-12）。

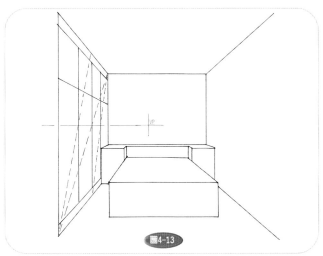

圖4-13

⑧ 因 "鈍子法" 的視線高度，恰為立面的一半，故只需畫一條對角線即可分割（如圖4-13）。

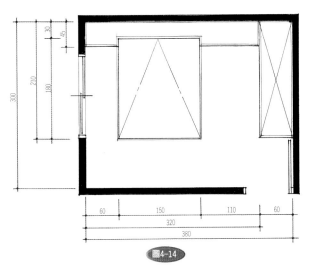

圖4-14

第三節　實際的運用

　　今有一臥室平面圖，長寬為380cm×300cm（如圖4-14），欲繪製一點透視圖。

<51>

繪製程序：

① 菊版四開白色圖畫紙一張。

② 於圖中央稍下處畫一橫線，作為視線及消點高度。

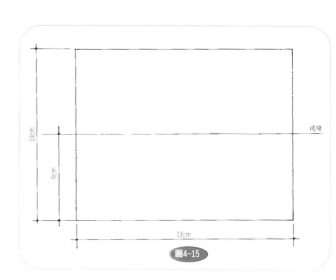

圖4-15

③ 讀取屋寬扣除衣櫃後的長度（380cm－60cm＝320cm ＝3.2M），再乘以四：3.2×4＝12.8≒13cm

④ 畫出後牆面：10cm×13cm（如圖4-15）

⑤ 定出矮櫃及床立面高度：3cm·1.8cm。

⑥ 讀取平面圖的各家具長度，換算數值：
　床頭櫃：0.6M×4＝2.4cm
　雙人床：（固定）：6cm
　化妝櫃：（扣除上面的，剩下便是）
　衣櫃上的棉被櫃高度：1.8M×4＝7.2cm

⑦ 定消點（VP）於床稍近中央（如圖4-16）。

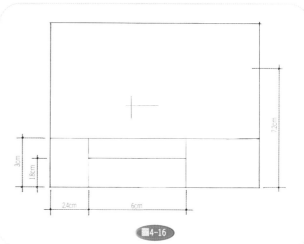

圖4-16

⑧ 引出各縱深斜線（如圖4-17）

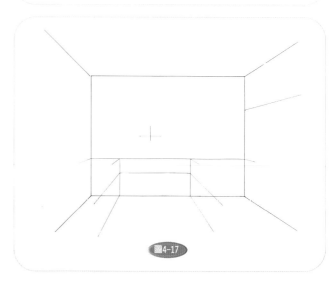

圖4-17

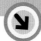
⑨ 定出各家具縱深橫線：
　　床頭櫃、化妝檯面：0.3cm
　　雙人床面：2.5cm（如圖4-18）

圖4-18

⑩ 根據各縱深交點，畫出立面圖形（如圖4-19）。

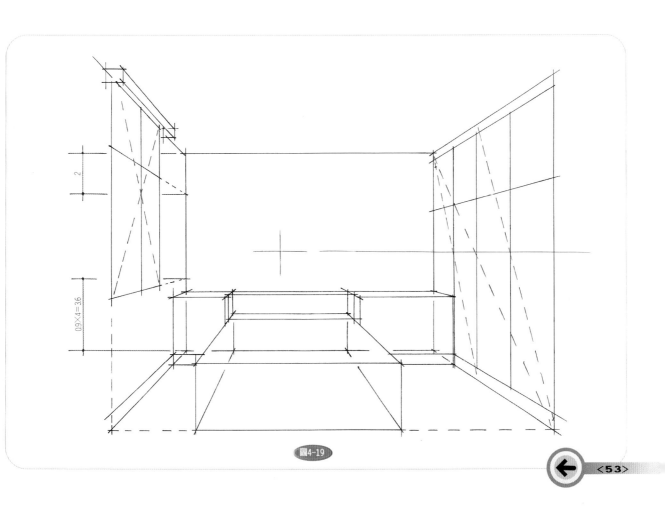

圖4-19

⑪ 完成透視圖架構（如圖4-20）。

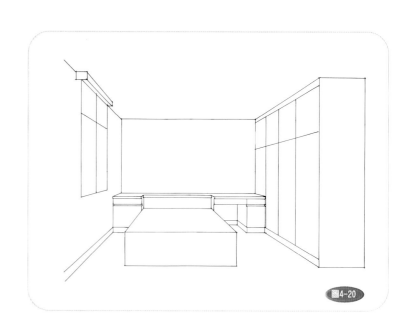

圖4-20

第四節 "鈍子法"的限度

本畫法是一種捷徑，但是有一定的範圍，一旦超出，則必變形。其極限數值如下：

一、限用菊版四開圖紙（39.5cm×55cm），如為夾層、挑高空間等，則酌用對開（55cm×79cm）。

二、房間高，限有釘天花板，淨高為2.5米（挑高、夾層另外說明）。

三、房間淨寬（扣除衣櫃或頂天的高櫃）不超過六米。

四、房間淨深，從主牆（後牆）面算起，家具擺設限於3.6米以內（如圖4-21）。

五、如因平面圖的縱深過長，則需選定約3米處之一牆面或高（矮）櫃等景物，作為主牆面（透視畫面中的後牆），後半段再向後延伸，延伸方法後面再詳談（如圖4-22）。

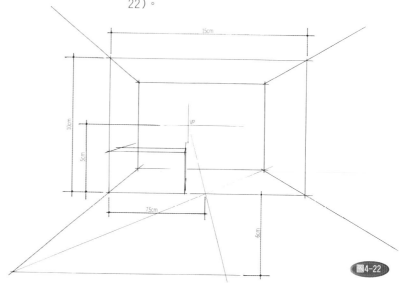

圖4-22

<54>

六、消點（VP）限定：

1. 避免於圖紙中央（如圖4-23）。

2. 必需於主牆（後牆）面的一半高（5㎝）作為視線高度。

3. 避免定於主牆面的正中央，這可從下圖來作比較便知：（如圖4-24）凡立於中央者形成圖紙左右完全對稱，該圖面必顯呆板，前述避免於圖紙中央同理。

4. 凡畫臥室，除有特殊情況，否則一律畫面朝雙人床的正面，且消點必於雙人床（6㎝）以內，如無其他因素，消點必接近床中央（避免於正中央）處。一旦消點偏離床區，則床必變形，此亦可從下圖中看出（如圖4-25）。

圖4-23

圖4-24

(A)

(B)

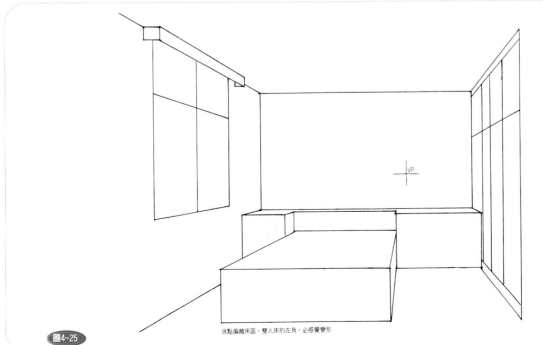

圖4-25

消點偏離床區，雙人床的左角，必感覺變形

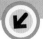
第五章　一點室內透視圖及墨線稿

第一節　點景

　　凡透視圖，便是接近照片的預想圖，所表現的，無非是讓業主及參閱大眾瞭解到"它是"適用的"、"美觀的"，因此，如何將圖面上的感覺予以生活化，更添增人性化的氣氛感，至為重要，從下列兩圖相互比照即可得知（如圖5-1 A．B）。

分析：如果一張透視圖，僅以表現家具部分（如圖5-1A）則顯得硬拙刻板、寥寂。若能稍加點景（如圖5-1B），則能顯得平易近人，散發親切感。是故，點景的搭配相當重要。

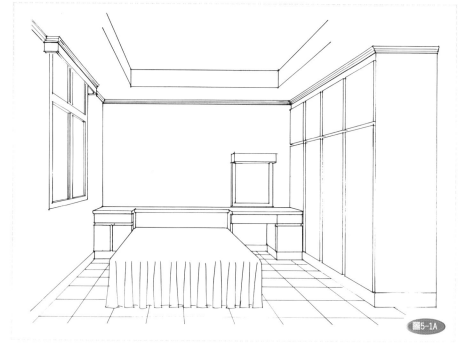

圖5-1A

圖5-1B

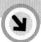

<室內透視圖繪製實務>

　　所謂"點景"不過是生活週遭的一些日用品、紀念品、點綴品、土產貨、植栽……等，將畫面綴節。只要平時稍加留意收集，便可得到很豐富的資料，於繪製透視圖時再取出運用或參考，則更能使透視畫面趨於完美。一般常用的點景飾物，概如圖5-2。

圖5-2

<57>

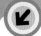

第二節　從鉛筆稿到墨線底稿

前章的臥室（3M×3.8M）案例，以"鈍子法"完成基本架構後，便可適度加上點景搭配（如圖5-3）。

配置完點景的鉛筆稿，即可用黑色簽字筆打墨線稿，此時需注意，在鉛筆繪製部分，是"從內向外"，是從後牆面畫起，直到最前面的花草點景為止。而墨線稿，是"從外向內"作畫，亦即是先從最前面的點景畫起，依層次畫到最後面的景物、牆面（如圖5-4）。

最後，再以橡皮擦，拭去鉛筆稿，便完成透視圖的前段作畫（如圖5-5）。

圖5-3

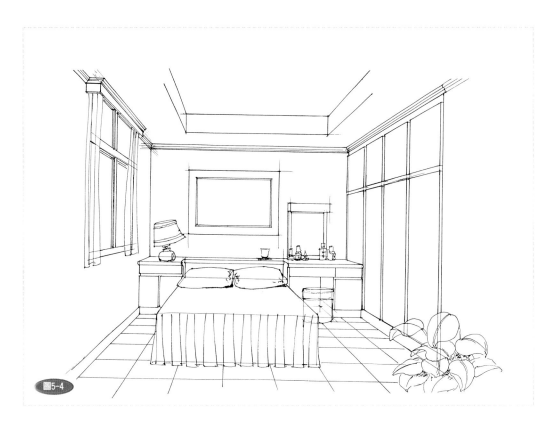

圖5-4

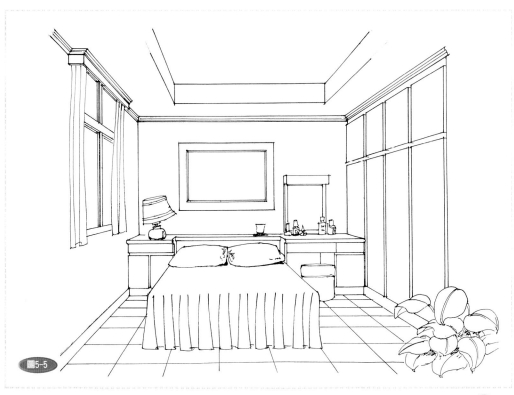

圖5-5

第三節　客廳及延畫法與挑高空間

一、延伸畫法

　　上節臥室透視圖，是一點平行透視中最基本、最簡單的表現圖，當熟悉臥室透視後，便可依其架構繪製較複雜的畫面。今，假設有一客廳、餐廳之平面圖（如圖5-6），欲繪製透視，則可依前章"鈍子法"的程序作畫。

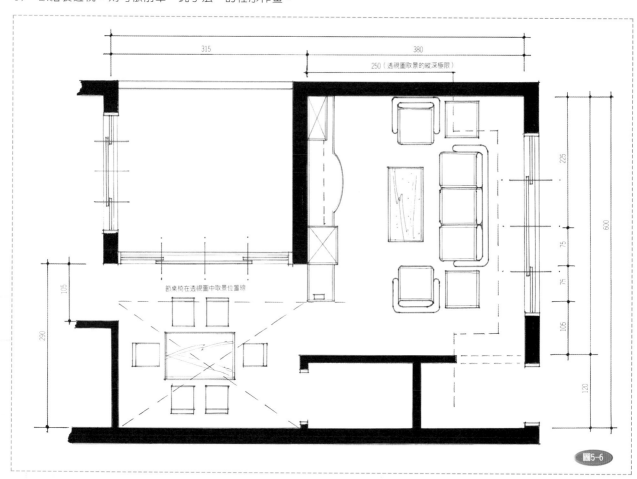

餐桌椅在透視圖中取景位置線

圖5-6

繪製程序：

① 作畫紙張：菊版四開圖畫紙。

② 從平面圖選定SP點位置（本圖是從落地窗的地方向內看）。

③ 在圖紙接近中央處畫一橫線，作為視線高。

④ 計算客廳總寬（含儲藏室），依"鈍子法"公式：6×4＝24cm

⑤ 選定接近3米處的電視櫃，作為後牆面，依視線高，取圖紙的適當位置畫出後牆及四角落的側牆縱深線（如圖5-7）。

⑥ 依正方形延伸方法，畫出餐廳地面，按"鈍子法"的地面縱深為2.5米，故而延伸一次對角線亦為2.5米深（如圖5-8）。

<60>

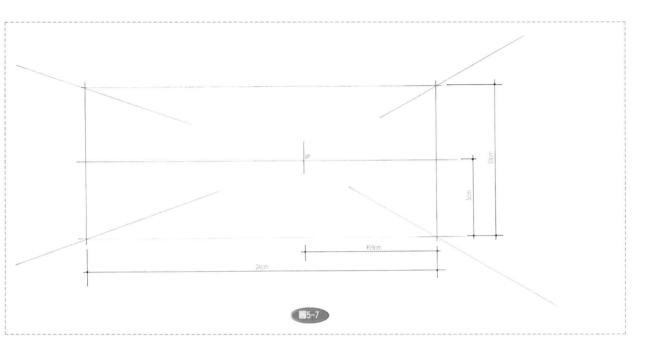

圖5-7

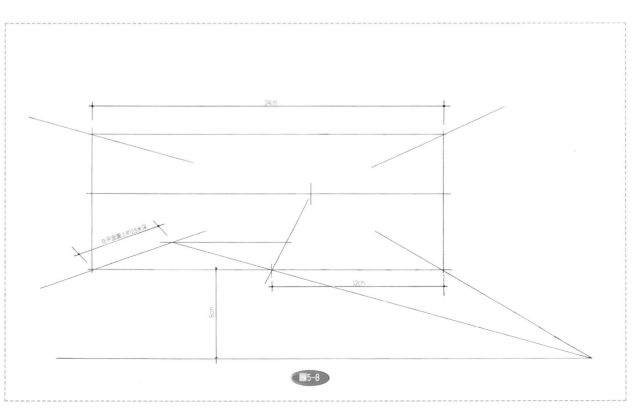

圖5-8

<61>

⑦ 按平面圖，餐廳的深度
為3.15米，本圖目前僅延
伸2.5米，剩餘的縱深尚有
0.65米，約為2.5米的
1/4，故需再延伸一次裡面
2.5米的1/4（如圖5-9）。

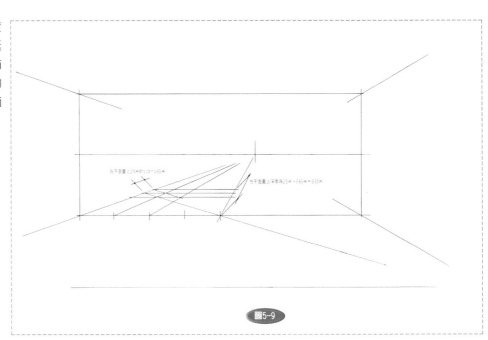

圖5-9

⑧ 按 "鈍子法" 畫出儲藏
至及電視櫃：
儲藏室：1.2×4＝4.8cm

電視櫃：
矮櫃長：2.2×4＝8.8cm
　　縱深：0.4cm
　　高：0.45×4＝1.8cm

高櫃：0.75×4＝3cm

左櫃：0.75×4＝3cm
　　縱深：0.3cm
　　高：0.75×4＝3cm
　（如圖5-10）

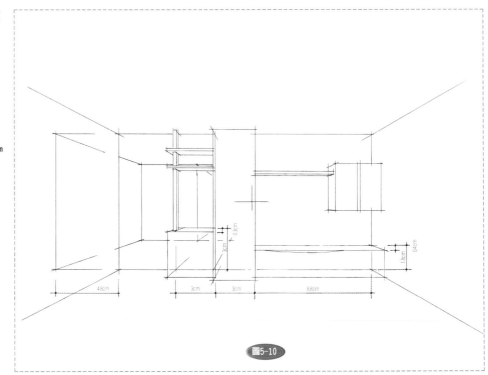

圖5-10

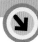
⑨ 計算沙發的位置：（以後牆作為基準）

先畫靠牆右邊單張：
　寬$0.8 \times 4 = 3.2$cm

再畫中間三人沙發：
　寬$2 \times 4 = 8$cm

最後畫左邊單張沙發及茶几位置（如圖5-11）。

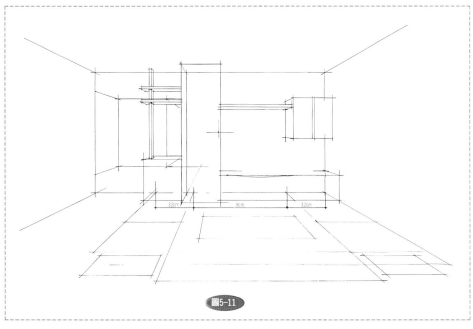

圖5-11

⑩ 畫 出 茶 几 、 沙 發 景 物 （由後牆起算）

設：

沙發高度為$0.8 \times 4 = 3.2$cm

茶几高為$0.45 \times 4 = 1.8$cm

根據數值，畫出沙發及茶几（如圖5-12）。

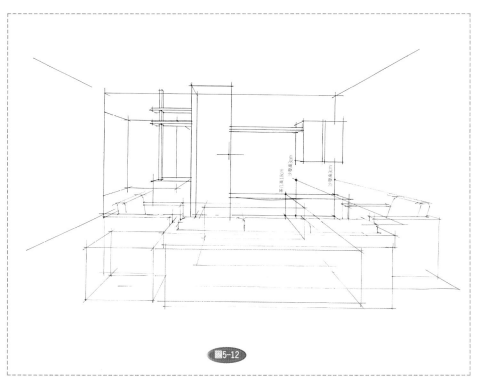

圖5-12

<63>

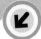
⑪定出後面餐桌椅位置：
其實，欲求本項家具位置相
當繁複，但因已屬於次要的
配景，故而只以概略位置即
可，畫法為：重新拉餐廳地
面的對角線作為依據（參考
平面圖紅虛線），定出餐桌
椅位置，再以後牆為基準，
定出餐桌高（0.75×4＝3
cm）如圖5-13。

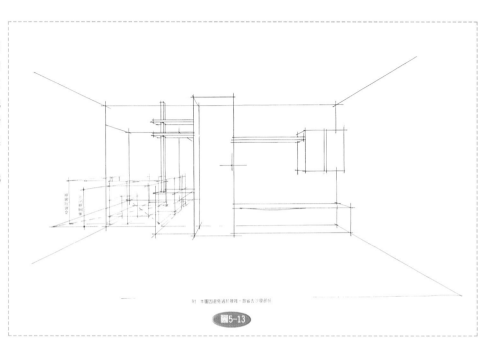

註：本圖因避免過於複雜，故省去了發部份

圖5-13

⑫配景點（如圖5-14）。

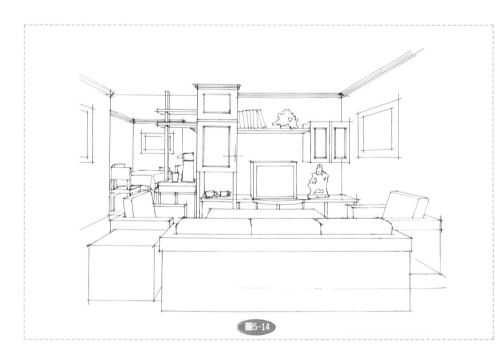

圖5-14

<64>

⑬ 上墨線及擦去鉛筆稿（如圖5-15），到本階段完成。
（以本案例之時效計算，熟練者完成架構所需時間約為20
分鐘，如再加著色綴景時間，前後應可於90分鐘內完
成）。

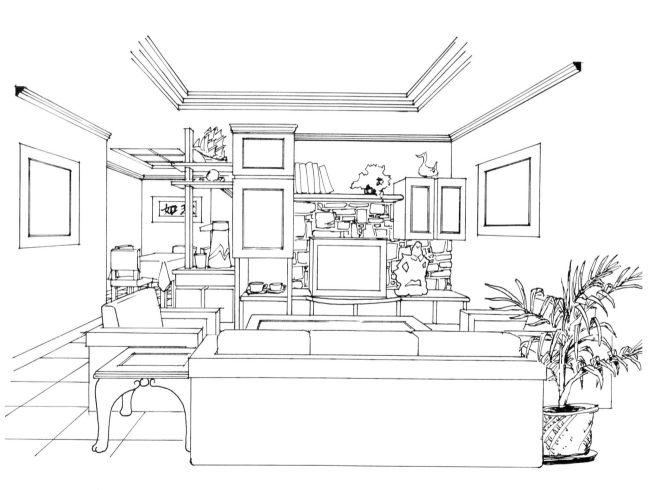

圖5-15

二 挑高空間：

　　凡一點室內透視圖，都可用"鈍子法"來畫透視架構，問題在於如何去靈活運用。上述的客廳、餐廳的延伸，便是一例。以下，再說明另一種的運用——挑高空間加上延伸與地面落差。

設：有一透天住宅，其一樓平面如圖5-16，客廳總高度為480㎝，經裝修後天花板高為430㎝，其剖面透視如圖5-17。今欲繪製一樓透視，期能從客廳看至最後面的花圃。

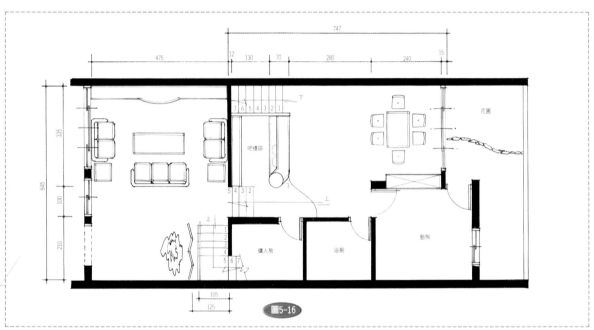

圖5-16

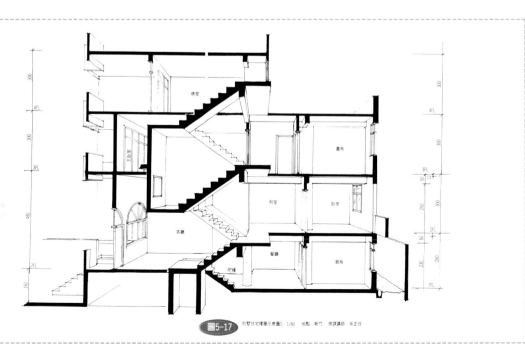

圖5-17　別墅住宅樓層示意圖S：1/60　地點　新竹　授課講師　余正任

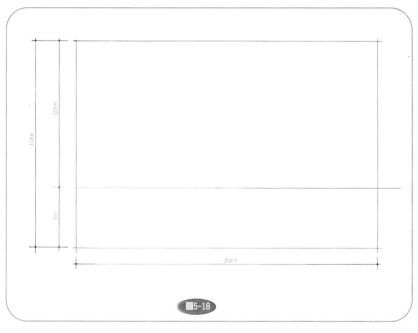

圖5-18

繪製程序：

① 作畫紙張：四開或對開圖畫紙均可。

② SP點：依據需求條件，SP點必定於客廳的前窗位置向內看。

③ 定視平線：本案例因挑高4.3米，故視平線應繪於圖紙的中下方。

④ 計算客廳總寬：按"鈍子法"公式：
6.45×4＝25.8cm

⑤ 選定客廳、餐廳的隔間牆作為後牆（主牆）面，依視平線，取圖紙的適當位置畫出後牆，此後牆總高，按"鈍子法"公式計算：
4.3×4＝17.2cm
視平線高度依然置於距後牆地面（GL）高為5cm處。（如圖5-18）

⑥ 定消點：由於要求"看至最後面的花圃"，故需先於後牆繪出立面，再選一適當位置作為消點，再由消點依次延伸各牆角的縱深線（如圖5-19）。

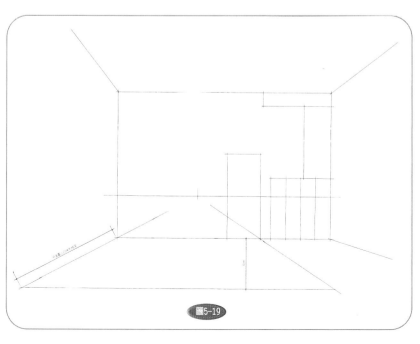

圖5-19

 <67>

⑦ 延伸餐廳地面：從平面圖得知，自後牆面算起，至餐廳後面的落地窗，含牆厚共計7.5米。按"鈍子法"每次延伸為2.5米，故需延伸三次（如圖5-20）。

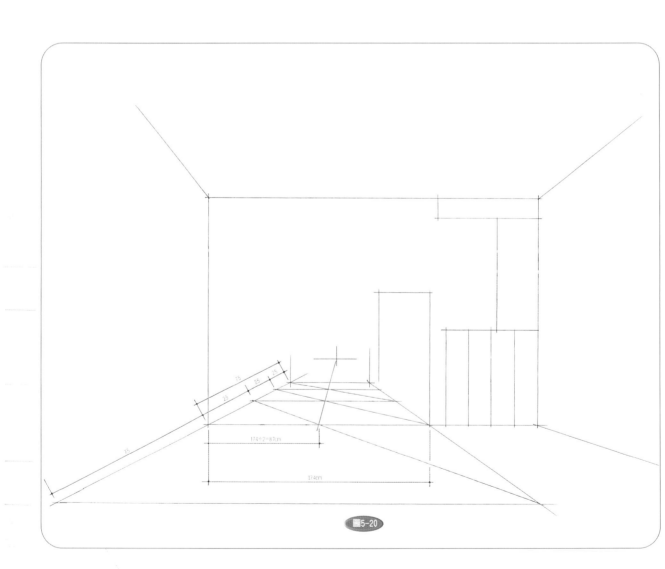

圖5-20

⑧ 客廳、餐廳的落差：讀取剖面透視的客廳、餐廳地面
落差，餐廳低於客廳1米。按公式計算：

$1 \times 4 = 4\,cm$

故從後牆地面線往下量取4cm，再作一次消點的延伸，定
出餐廳地面（如圖5-21）。

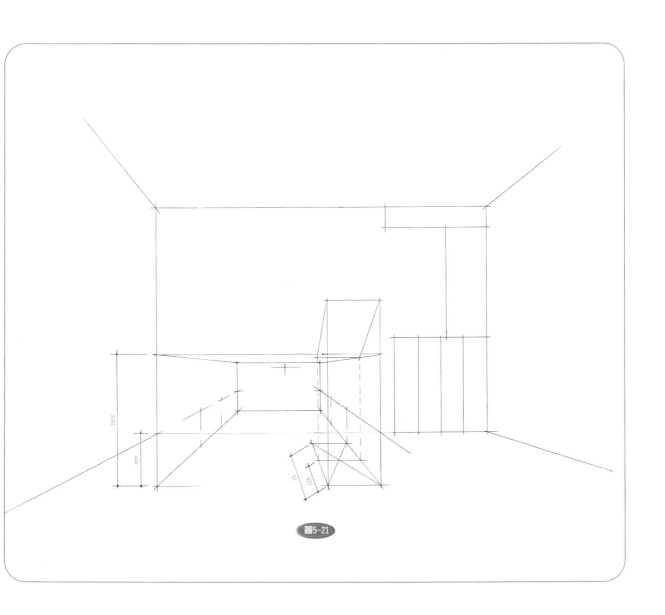

圖5-21

<69>

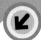
⑨ 計算平面圖上的各相關的門窗、間隔、樓梯位置，依次於透視圖中畫出。其中，通往餐廳的階梯是看不見的。於此，僅以紅線標示畫法（如圖5-22）。

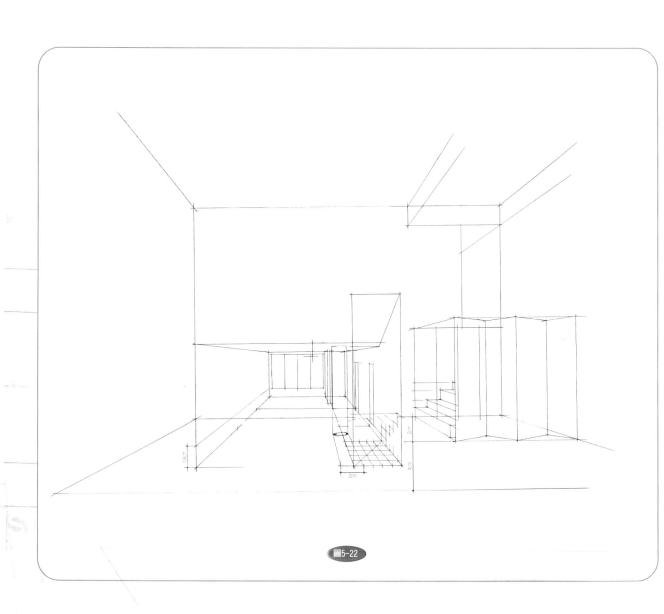

圖5-22

<70>

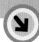
⑩ 再以後牆面為基準，按"鈍子法"的公式，配置家具
（如圖5-23）。

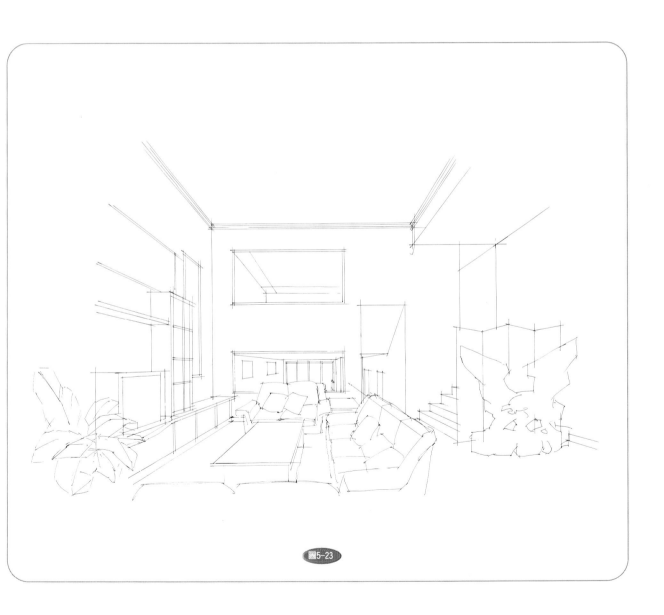

圖5-23

<71>

⑪完成墨線稿及擦去鉛筆線，便可進入上色階段。（本圖自第1.項至第11.項完稿所需時間約為30分鐘，如連同著色時間，則可於120分鐘內完成）有關色彩的表現技巧，於下篇說明（如圖5-24）。

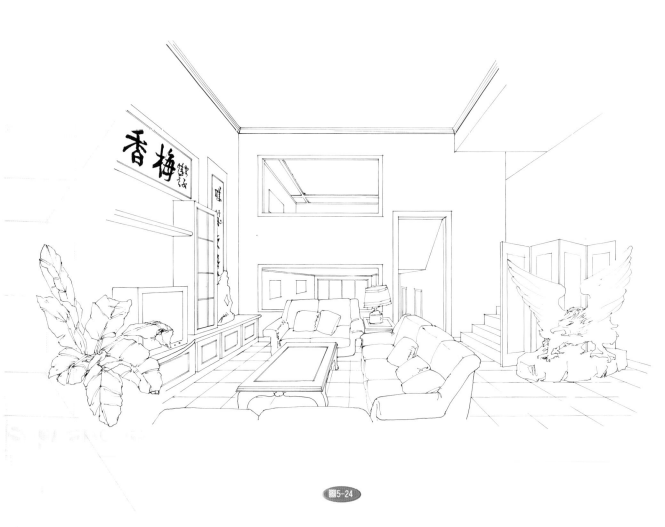

圖5-24

<72>

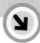
第四節　圓形透視與商業空間

一.圓形透視：

　　在一平面圖上的正圓因有消點的原因，其在透視畫面中所產生的景像是為橢圓形，而且隨著角度與高低的不同會產生不同的曲線變化，繪製其標準圖形極其繁複，在一般的產品設計中，因要求精密，故多以格子法描繪，而且格子的交點必需與圓周交會，交會點愈多，畫出的圓愈標準。這種畫法如用於室內透視圖中似嫌曠日廢時，畢竟室內透視圖在這種小地方尚不需如此的精密。現在，提供一種較簡便的圓形求法，以供運用：

圖5-25

繪製程序：

① 於圓周外切線作一正方形，並繪出中心中十字線及角線。

② 於任一1/4圓周，取方格的對角線AD、BC，兩線交會G點。

③ 延伸GF線，至E點

④ 再連接EH線，此線必與圓周產生交會於I點（如圖5-26）。如為橢圓，以此法同樣可用。

根據上述的作法，便可於透視圖中繪得圖形的畫法。

圖5-26

繪製程序：

① 先於平面圖上量取正圓的直徑，如為橢圓，則量取長寬。

② 再根據平面圖上的相關位置，將正（長）方形繪於透視畫面中，此時的正（長）方形外框，已成為梯形。

③ 從梯形中，先後畫出對角線及中心的十字線。

④ 按照正圓的交會點求法，於梯形圖中求出八個交會點，便可描繪出透視中的圓形（如圖5-27）。

⑤ 當透視畫面中的圓心與消點在同一直線時，則該圓便成為如圖5-27，為正擺橢圓。如圓心偏離消點，則會形成稍微傾斜的角度，必需注意（如圖5-28）。

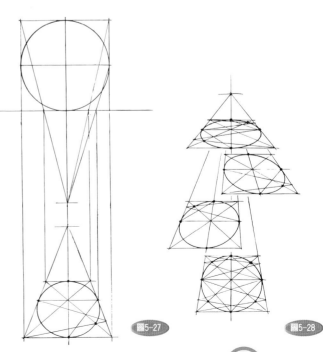

圖5-27　　　　圖5-28

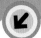
二.商業空間

　　所謂商業空間，包含甚廣，舉凡中、西餐廳、休閒、娛樂場所、辦公室、賣場、店舖、陳列展示等都是。由於商業空間大多擁有廣闊的面積，且隔間不明確，因此於取SP點角度時，宜多加留意，以取設計主景重點之表現為首要。次要的部分以繪出局部即可，讓視覺效果作無限的延伸，乍看之下似乎複雜，其實只要準確的選定SP點與主牆面，繪製起來不見得比客廳透視困難。

　　設有一茶藝館設計案，平面圖如圖5-29，今欲繪製營業廳之透視：

繪製程序：
① 作畫紙張：菊版四開畫紙。

② 於平面圖中，選定SP點。凡繪製營業場所之透視，均避免"看到"太多的餐桌椅，應以櫃檯等場景作重點為表現主題，蓋因餐桌椅畫來極為繁複，且非設計重點，故本案例的SP點立於進門處，僅以"看到"部分的桌椅及廂房即可。

③ 選定主牆（後牆）面：本案例以收銀檯之內緣，作為主牆面。

④ 在圖紙接近中下方處，畫一橫線作為視線高。

⑤ 讀取平面圖上的寬度，取5.4米為基準寬（雅座及廂房部分，以延伸處理即可），按"鈍子法"的公式計算：
屋寬：$5.4×4＝21.6$cm

櫃檯：$3.6×4＝14.4$cm

雅座花檯：$0.5×4＝2$cm

⑥ 定消點（VP）：以能"看到"最後面及右側局部為選擇，是以定於由右牆算起，約12.4cm處。並由消點延伸各縱深線（如圖5-30）。

⑦ 櫃檯後的高櫃及雅座位置：依照平面圖，高櫃距離櫃檯為1.25米，雅座每單元為2.5米。故先向後延伸一次2.5米，定出雅座單元，再從延伸的2.5米處，取對角線分割，求出1.25米深度（圖5-31的虛線部分），即可定出高櫃的位置。

⑧ 廂房：按平面圖，廂房為3米一間，故於雅座後面作第二次延伸2.5米，再按"格子法"向後量取0.5米，作畫程序：
A.從主牆面的GL線量取A、B段2.88cm（14.4的1/5），並延伸消點的縱深線。

B.延伸C、D對角線，使之交會於E點，便可定出廂房的3米縱深（如圖5-31）。

圖5-29

< 室內透視圖繪製實務 >

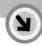

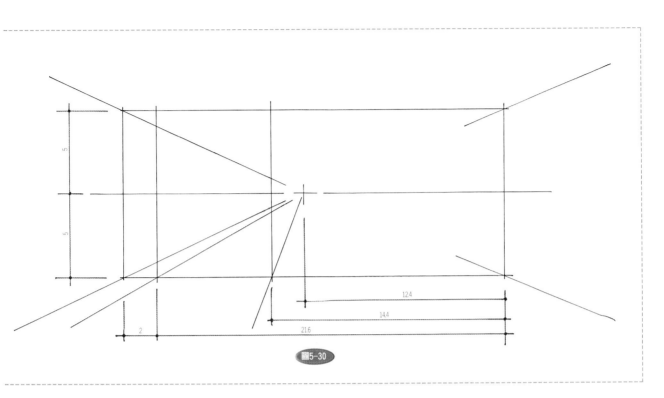

圖5-30

圖5-31

<75>

⑨ 畫出櫃檯、花檯、廂房、櫃檯後的高櫃：

A.櫃檯高：1.05×4＝4.2

B.花檯高：0.75×4＝3

C.廂房共六間，由第一間依次向後延伸六次（如圖5-32）

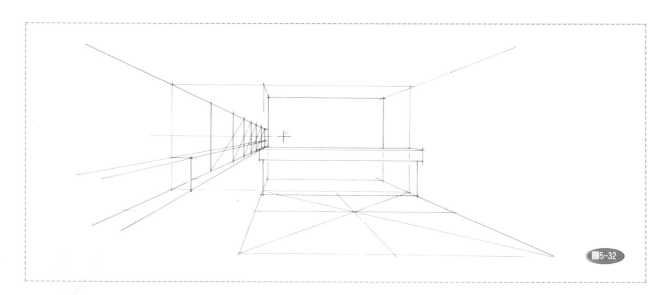

圖5-32

⑩ 圓角造形

A.櫃檯圓角：按平面圖，圓角半徑為0.5米，故於轉角處算出1/4圓的三個點，再予描繪。注意：轉角處為圓切線相接，此處是最容易疏忽的地方，常畫成鈍角，從圖5-33中，便可清楚。

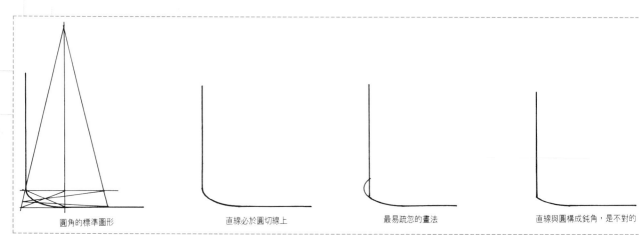

| 圓角的標準圖形 | 直線必於圓切線上 | 最易疏忽的畫法 | 直線與圓構成鈍角，是不對的 |

圖5-33

<76>

B.地面的圓形圖案：按平面圖，該圓形圖案直徑為1.6
米，位於櫃檯前正中央，故先於櫃檯前地面繪出對角線
及中央十字線，再於主牆GL線上，以中心線為中央，計
算1.6×4＝6.4㎝，再延伸縱深線，使之與對角線交會，
便可畫出圓形外框的正方形，最後再求出圓周八點，描
繪出圓形。天花板圓亦同。

⑪ 上述的程序，已完成透視架構，於此，即可配上裝飾
　及點景（如圖5-34）。

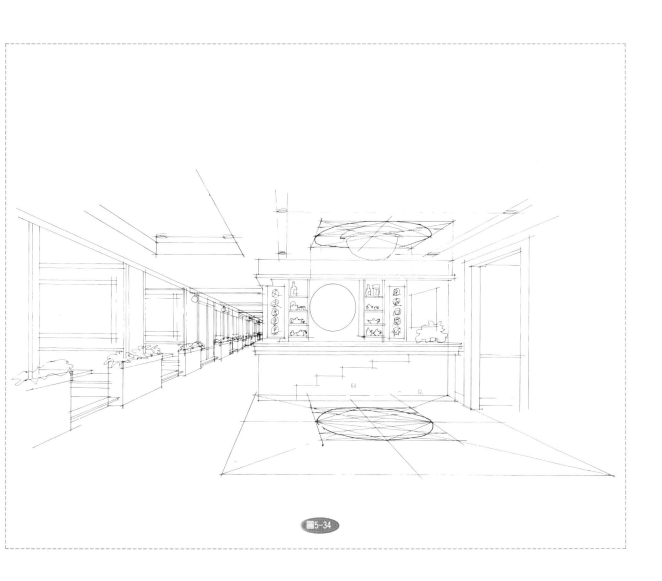

圖5-34

<77>

⑫上墨線稿及擦去多餘的鉛筆線（如圖5-35）。本圖自
第1.項至墨線稿完成，所需時間約30分鐘，加上著色時
間，全程可於120分鐘以內完成。

圖5-35

第五節　圖面的擴大與縮小

　　前章所介紹的"鈍子法"的公式，並非僅運用限於四開圖紙，如因特定因素而需擴大畫面（或因使用小張圖紙作畫而需縮小畫面）時，則只需將該組數據，隨著紙張按大小比例調整，仍可適用。

　　例如圖4-14的臥室平面圖，欲繪製成主牆面高為12cm的透視圖，則只需將鈍子公式中"四的倍數"隨之調整為12÷2.5＝4.8（主牆面高÷立面圖天花板下淨高），亦即將平、立面的尺寸乘以4.8的倍數，即可作畫：

1.主牆面長：3.2×4.8＝15.36≒15.5cm

2.主牆面高：2.5×4.8＝12cm

3.床頭櫃長度：0.6×4.8＝2.88cm

4.雙人床寬度：1.5×4.8＝7.2cm

5.視線高：距GL線6cm

6.床頭櫃、化妝檯高：0.75×4.8＝3.6cm

7.雙人床高：0.45×4.8＝2.16cm
家具的縱深數據，則需以原10cm主牆作為基礎，再予變換：12cm÷10cm＝1.2

1.原床頭櫃、化妝檯縱深：0.3調整0.3×1.2＝0.36cm

2.原雙人床面縱深：2.5調整2.5×1.2＝3cm

3.原地面縱深：6調整6×1.2＝7.2cm（如圖5-36）

　　舉凡作圖，均可隨個人感覺或圖紙大小，按上述的作法隨之調整倍數，不需拘泥固定畫面。而鈍子法的數值，除前章介紹之外，尚有許多固定的家具均可列出，例如圖5-15的客廳透視中，三人座沙發數值為16.5×6，亦是常用的數據。只要多加留意，記得愈多，作畫愈快，端看繪製者如何的活用。

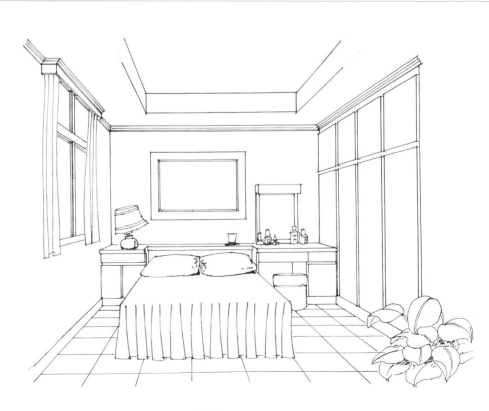

圖5-36

第六章　鈍子法1/16兩點透視與透視圖的取景

第一節　基本原理

以平行透視法所繪製的透視，可謂最快、最精準的畫法，然它有成為視覺上的限制，一旦超出視覺範圍，雖仍可繪出，但已成為"不合理"的現象。凡有玩過攝影機的人，都會有如下的經驗，當拍攝某一大空間畫面時，如果無法一次完全入鏡頭，則必需由房間的一角，緩緩的移動拍攝到另一角，以構成連續畫面。如用靜態的畫面表示，即是如圖6-1，兩邊角落已呈彎曲形狀。由此便可得知：一點平行透視法如果用於過大的空間畫面，便會產生相當大的誤差（如圖6-2）。這種畫面，除非調整上下兩平行線之外，無論如何修正，都不合理。

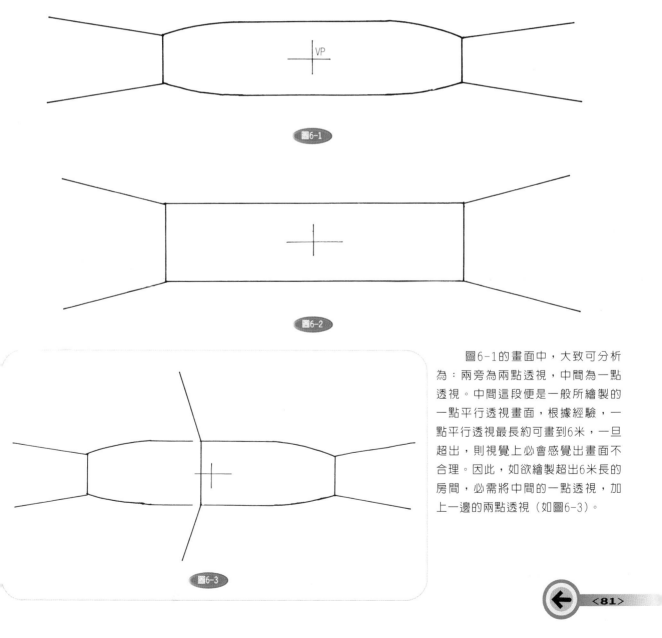

圖6-1

圖6-2

圖6-1的畫面中，大致可分析為：兩旁為兩點透視，中間為一點透視。中間這段便是一般所繪製的一點平行透視畫面，根據經驗，一點平行透視最長約可畫到6米，一旦超出，則視覺上必會感覺出畫面不合理。因此，如欲繪製超出6米長的房間，必需將中間的一點透視，加上一邊的兩點透視（如圖6-3）。

圖6-3

<81>

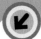
　　圖6-4的畫面，於畫面中可以得知，此圖已是兩點透視，左邊消點貼近左牆線，右邊消點幾乎在圖紙外面，從平面圖上分析，便是sp設定於靠左牆處，再微斜的往左邊看（pp斜置）。如圖6-5

　　注意，這種畫面實際上是"看不出來"的，僅能在廣角鏡頭的照相機拍攝出。這是屬於變形的兩點透視，之所以會有這種畫法，實因它尚能表現出三個牆面，比起兩點成角透視，它更能輕易的表達設計的理念。亦由於它已變形，是故於作畫時，必需審慎使用，嚴守下列規則，以免產生不合理畫面：

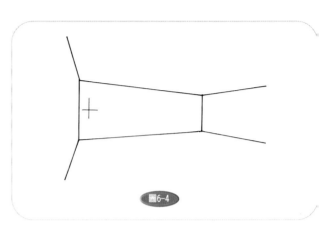

圖6-4

1.消點不可遠離側牆線，一旦遠離（即接近中央），則必有一邊不合理（如圖6-6）。

2.主牆面往後斜的角度不可過大，蓋因斜度過大，則消點必會移到主牆面以外，至此已構成兩點成角透視（如圖6-7）。

3.靠近消點的畫面已屬變形，故以沒有家具擺設為宜，最好是該處的主牆面，有一大片門窗或是為向後延伸的空間。

4.主牆面的長度需於5米以上。凡5米以內的屋寬，一則以一點平行法繪製，既好又快。二則因離消點較遠的合理畫面漸次縮小面積，而接近消點的變形面積維持不變，這種相對的比例之下，畫面極難掌握。是故，5米以下的屋寬應以一點透視作畫，僅5～6米之間的屋寬為兩者皆可。

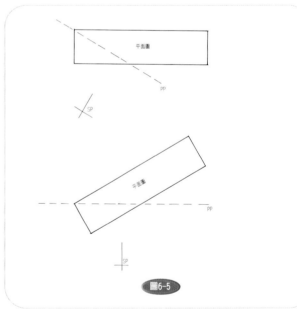

圖6-5

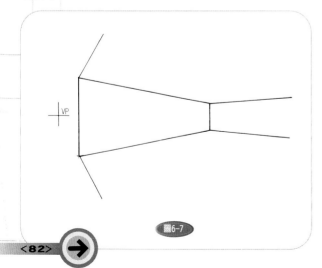

圖6-7

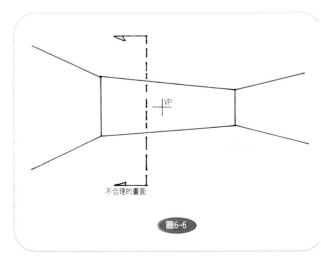

圖6-6

<82>

鈍子法：

1.有一展示廳，長寬為10.5米×2.5米，高為2.5米，其平面圖比例為1/50。

2.SP點：距平面圖2米、離側牆0.75米。

3.與PP線呈22度斜角擺置。

當繪製者根據上述的條件，以後牆足線法求其畫面，便可構成如圖6-8的透視架構。

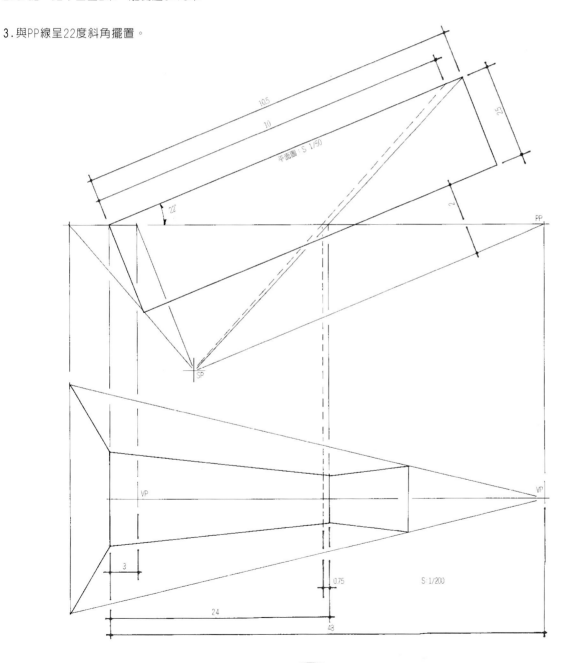

圖6-8

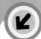
從上圖的透視架構中，再以比例尺1/200刻度，測量視線的各相關尺度，便可取得下列數值（不看單位）。

1.從左牆線到右消點：48

2.從左牆線到右消點：24（48之半）

3.從左牆線到左消點：3（48的1/16）

4.右牆線的10.5米（實線處）與10米（虛線處）之差距數值：0.75

再檢視其他相關尺度，即可得知：

1.左牆線之垂直長度：10

2.左牆線底端至地板前緣（斜線）之垂直距離：6（天花板亦同，此處為鈍子法基本公式）。

3.10.5米處的右牆線之垂直長度：5（10之半）。

4.右牆線底端至地板前緣（斜線）之垂直距離：3（天花板亦同，均為左牆的6之半）如圖6-9

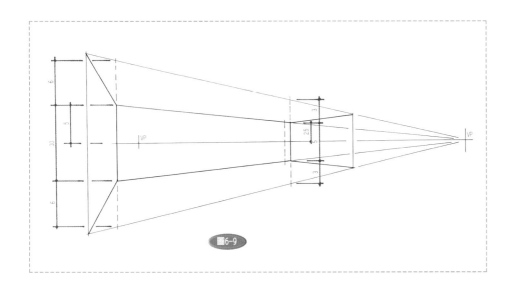

圖6-9

圖6-10

根據上述的數值，凡欲繪製此類的透視，只要將之配上單位（公分），並不需從平面圖拉線，亦不必定出右消點，即可輕易的繪出基本圖形。本架構中，如以左牆線為基準，算至左消點的距離恰為算到右消點的十六分之一（3：48），故一般通稱為"十六分之一法"，其實在繪製時，左消點並不需定出，所繪出者僅為右牆線，如算到右牆線，則適為左消點距離的八分之一。

因此，似乎稱為"八分之一法"較為妥當。

<84>

由於該基本架構為左大右小的圖形（亦可畫成右大左小），因此配上單位後，在四開圖紙上繪製顯得畫面太小，故而於實用時需予放大至少1.2倍方能適用，圖6-10即是放大1.2倍的圖形與數值。

當欲繪製不同屋寬的透視時，便可據以分割。其方式為：A.尺寸刻度分割（如圖6-11）。B.1/2分割（如圖6-12）。上述的繪製方法，均以數據操作，故可稱為"鈍子法" 1/16（或1/8）兩點透視。

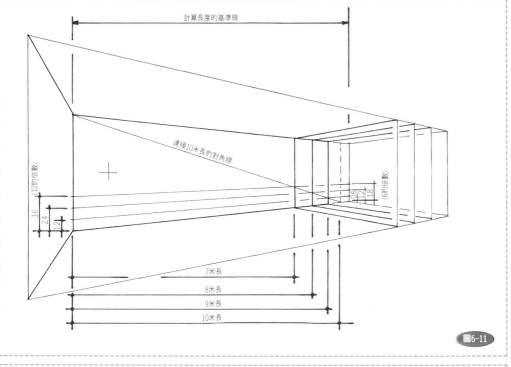

圖6-11

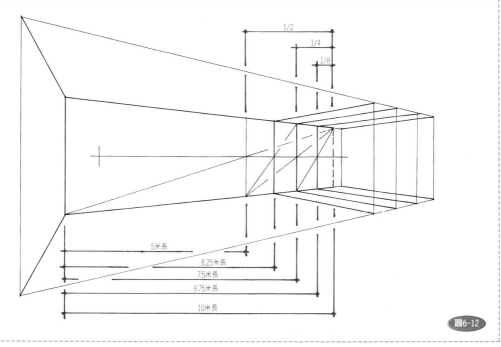

圖6-12

＜第二節　實際的運用＞

例：當有一客廳，平面圖如圖6-13，今欲繪製其透視。

繪製程序：

① 四開畫紙一張。

② 檢視平面圖上的客廳屋寬為7米，應以1/16法繪製。又客廳後面有一延伸空間（餐廳）於左邊，故sp點設定於靠左牆線。

③ 選定客廳的電視綜合櫃為主牆（後牆）面。

④ 於圖紙接近中央下方處，畫一橫線作為視線高。

⑤ 根據視線高，繪出1/16法基本圖形（參照6-10）。

⑥ 按平面圖屋寬，分割出7米後牆寬之透視（如圖6-14）。本圖形亦可用1/2 分割法。

⑦ 向後延伸：讀取餐廳長寬；寬為3.5米（客廳寬之半）縱深為3.75米（3.6米＋牆厚0.13米），即是2.5米的1.5倍（鈍子法基本縱深公式）。按上述的長寬尺寸，先於圖面畫出地面縱深的兩條對角線（圖面黑色虛線），再於交叉處畫出中心分割線。注意：本圖形為兩點透視，已不能如一點透視般使用刻度或僅繪單條的對角線，必需兩對角線全部畫出，亦不可運用刻度。

當於兩對角線及中心線繪出後，便可向後延伸1.5倍（3.75米）作法如圖面上紅線（如圖6-15）。

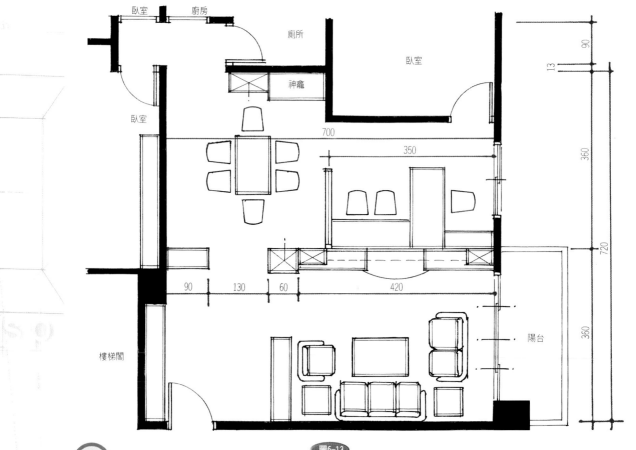

圖6-13

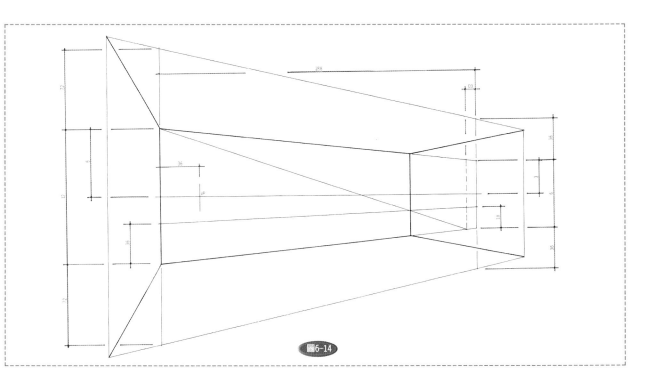

圖6-14

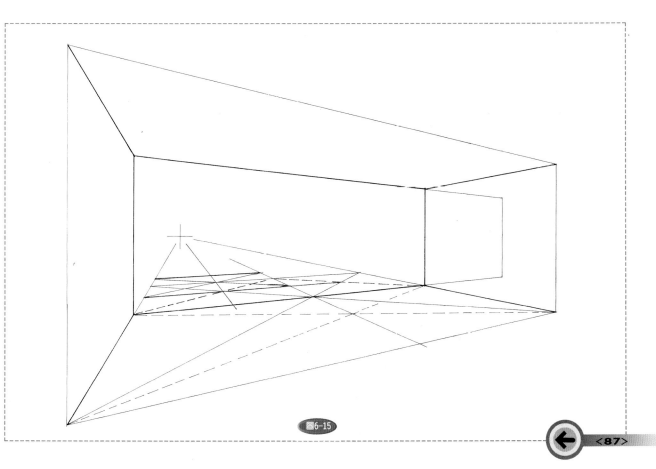

圖6-15

<87>

⑧ 繪出各區空間，廚房門的區域，為該牆面的一半再減
去該半的1/4，如圖紅線求法（如圖6-16）

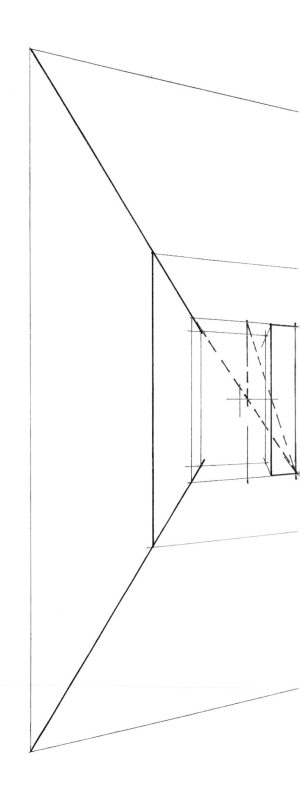

<88>

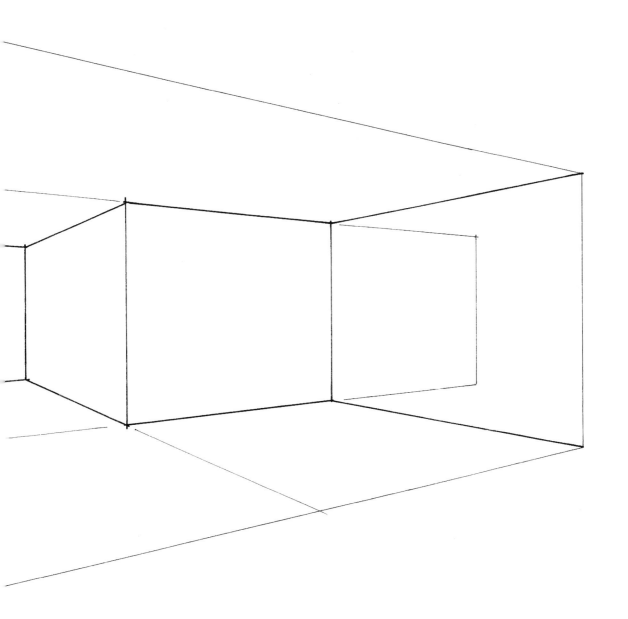

圖6-16

⑨ 客廳主牆面的家具：

A.讀取平面圖，電視櫃長為4.2米、美術柱長為0.6米，
故其美術柱位置約於中心線向左3.5米的1/4處（圖面紅
線部分）。此處亦可用如圖6-11的刻度分割法計算正確
位置，唯其畫來繁複，此類的小尺寸如以1/2分割法作畫
較為簡便，且誤差已影響不大。最靠左牆的矮櫃，約與
廚房門同寬。

B.定出電櫃高度：需從左右兩基準牆線定出。
左牆線：按鈍子法一點透視的數據，再乘上1.2即可定
出，分別為：

電視櫃高：1.8×1.2＝2.16cm

電視櫃縱深：0.4×1.2＝0.48cm

最靠左牆矮櫃高：3×1.2＝3.6cm

右牆線：數據為左牆線之半。

電視櫃高：2.16÷2＝1.08cm

電視櫃縱深：0.48÷2＝0.24cm

最靠左牆矮櫃高：3.6÷2＝1.8cm

　　按照上述的數據，先將電視矮櫃的立體圖形畫出，其
他部分便可依此的概略繪製（如圖6-17）。

<90>

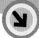

圖6-17

<91>

⑩ 沙發、鞋櫃定位及神龕

　　檢視平面圖沙發位置，三人座椅距主牆面3.6米，鞋櫃與美術柱邊切齊，距主牆面1.8米。

A.先定沙發背：延伸客廳地面1.5倍。以兩對角線，求出1.25米線，再依此延伸一次1.25米，共計為3.75米，便可概略畫出沙發（三人座）的靠牆線。

B.再定鞋櫃及沙發長：在定沙發長度前，應先將電視櫃的門片分割，以1/2法共可分成八片門，每片門長度為52.5公分。再以門片為依據，三人座的長度約在第二片到第五片門（從左起算）。至此，便可依次定出鞋櫃及沙發組。

C.神龕及碗櫃：
檢視平面圖，神龕與碗櫃的分界線與美術柱邊緣成直線，故僅需延伸其縱深線便可定出（如圖6-18），至此，透視架構完成。

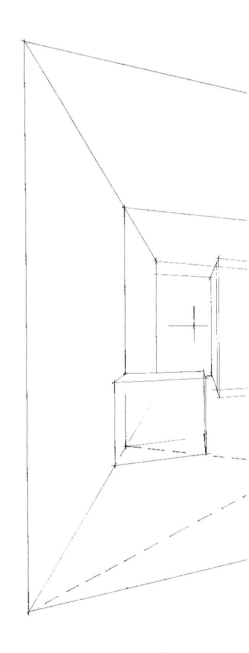

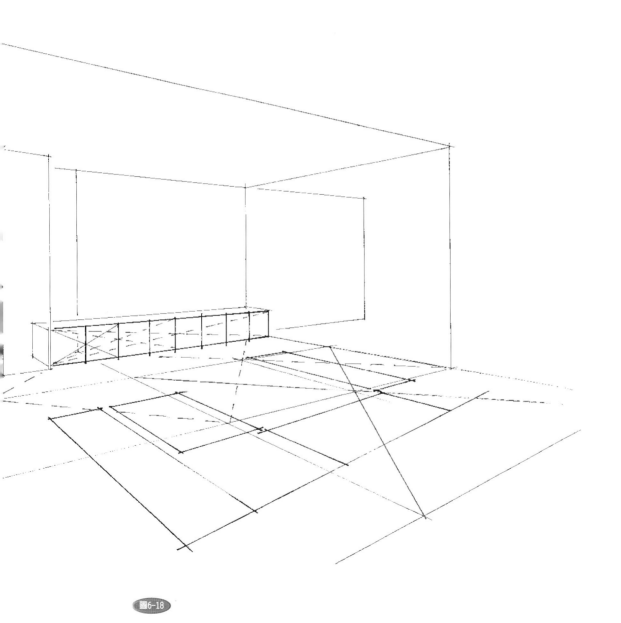

圖6-18

<93>

⑪配置點景及家具修飾（如圖6-19）。

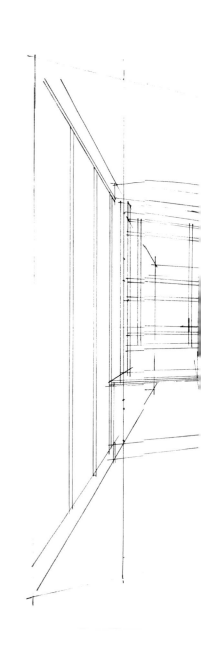

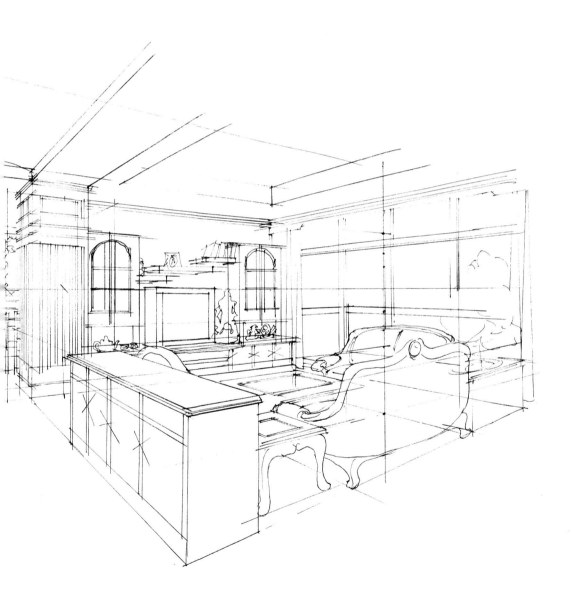

圖6-19

⑫ 上墨線及拭去鉛筆線。本圖實際作畫時,沙發組及鞋櫃部分並沒有拉標準線,僅依最前面的2.5米斜線及中心線概略的繪製。凡有繪圖經驗者,只要計算出基本圖形及重點的家具,其餘均可循線概略繪出,誤差並不多。本圖至墨線稿完成之時間為三十分鐘,全案可於一百二十分鐘內完成(如圖6-20)

<96>

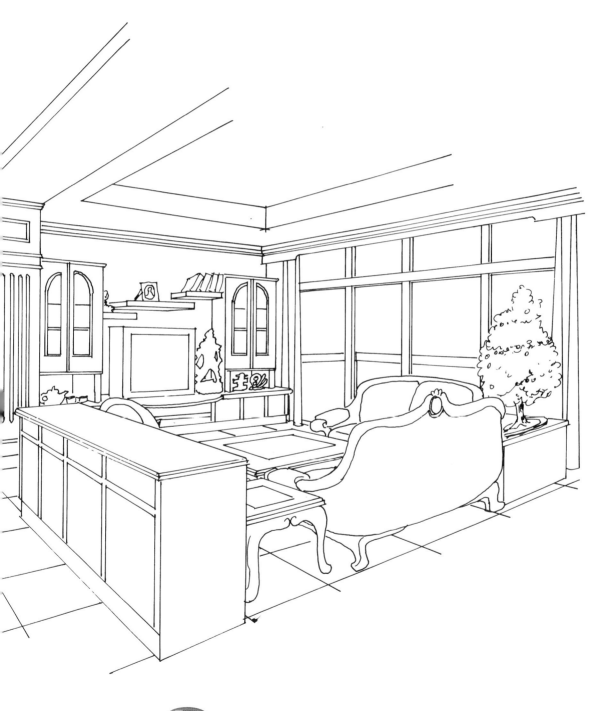

圖6-20

<97>

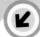
第三節　透視圖的取景

　　凡室內透視圖，無非是表現設計者的構思理念，希求美觀而不誇大、忠實而不沈悶，因此取景的角度是相當重要的。取景時，大約有下列幾個重點必需注意：

一、借景：透視畫面中，最好是左、右兩側牆至少有一面開窗，且最好是落地窗，所繪的窗景宜看到戶外的花草景物。繪製戶外景物時，必需沿著視平線（水平）的走向，更需看到天空！決不可與側牆平行。否則，有開與沒開一樣。凡有如此開窗的透視，不論室內空間大小，均有無限延伸之感，以使觀者有舒坦寧靜、心胸開闊之感受（如圖6-21）。

本圖有室外景物的延伸，顯得開闊　　　　　沒有延伸景物，顯得壓迫感、沈悶

圖6-21

二、向後延伸：當兩側牆沒有窗戶可利用時，至少應能看到主牆面後面的深遠空間，凡繪製透視圖，除臥室外；這是相當重要的手法。例如前章的客廳透視，必從客廳、餐廳，若隱若現的漸次看到深遠處，理想的角度最好是上述兩者兼備，但這要看平面圖而定，不得妄加景物（如圖6-22）。

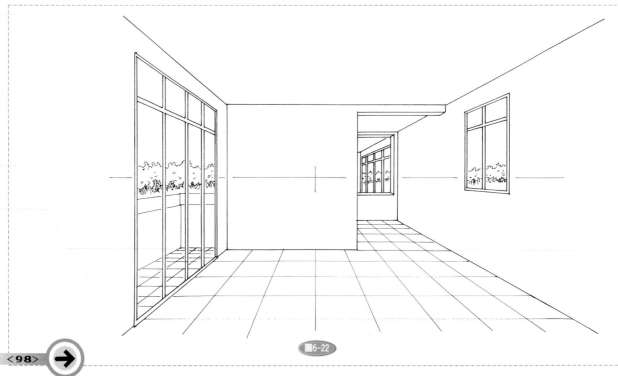

圖6-22

三、**要能表現設計內容**：以下的畫面看似精美，但其中的沙發、餐桌椅都是工廠訂做的，背景窗外的景物是公共造景，設計師的理念、家具空間的安排全然沒有表現，如此透視，畫得再好亦不過是浪費時間（如圖6-23、6-24）。

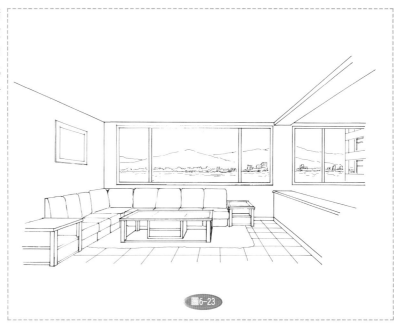

圖6-23

四、**利用次要景物的延伸**：當繪製超大型的商業場所，如以全景畫出的方式作畫，常會因景物過多而耗費時間，或因空間太大而細節難以表現。此時可挑出重點，僅取部分特寫，次要的景物以繪出局部，留下想像空間即可。（如圖5-34），原平面圖之總寬為8米，該圖僅取5.4米的寬度表現，左邊景物便是利用局部繪出的手法，留下想像空間。

其實該圖的右牆亦是如此，只是已屬更次要罷了。全景繪出的方式並非不能用，而是看實際需求，非不得已，不輕易繪製。

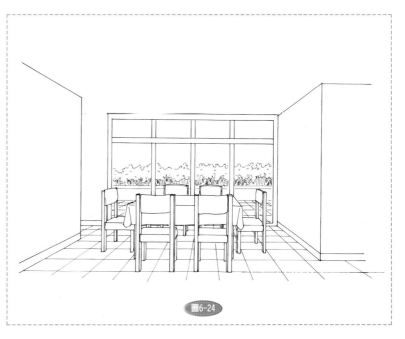

圖6-24

<99>

下篇
彩繪表現

ILLUSTRATION

OUR SPACE

OUR PLACE

第七章　彩色表現技法的基本練習

在科技精進，時效瞬變的要求前提下，如何能在短暫時間內繪出一幅完善的彩色視圖，是當今所有從事室內設計工作者必需面臨的主要課題之一。這其中以麥克筆為主畫法最能掌握。但麥克筆並非全能，在素材表現方面，它不如噴畫來得細膩；在色感的柔和皮革，它不像淡彩來得有彈性；它最能表現的特徵為剛性的材料。例如：不鏽鋼、玻璃明鏡、汽機車的烤漆外殼等。因此，當以麥克筆作畫時，尚需配合其他用具及色料，方能達到所求。

第一節　繪製器材

一、麥克筆：可分為甲苯質、酒精質、水性質三種。其中甲苯質與酒精質相當類似，由於環保的因素，甲苯已日漸少用，新一代產品均以酒精麥克筆為主，而水性麥克筆變化少，且性質與水彩類似，故僅為補助性的工具。

時下繪製室內透視圖專用的麥克筆，色相至少有兩百種以上，大體可分為：冷灰、淡冷灰、暖灰、淡暖灰、咖啡、黃桔、藍、綠、紅、紫等色系列。室內透視圖常用的顏色大致為：淡冷灰、淡暖灰、咖啡等系列各十二色，黃桔、綠藍、系列可依個人習慣，各類濃淡挑選色相，紅紫色系列可選取2～3色相，共計約為60～72色之間，已足可運用自如。

由於麥克筆的分色尚稱細膩，故於使用前必需詳加分類，按深淺排列整齊，每使用完一支，即需立刻蓋緊筆套並回歸原位，決不可散亂或擺錯位置，最忌諱者即是在繪圖過程中，未按順序排列整齊出現一時找不到想要的色相。又麥克筆的色液之揮發性很強，使用後如不予蓋緊，難免影響到筆蕊的使用壽命。

二、廣告顏料：其中以白色顏料為必備用具，紅、黃、藍、綠及黑色為輔助用料，依個人習性調配使用。

三、小楷毛筆：使用廣告顏料必備之用具。但以毛筆彈性較佳之小楷毛筆為主。

四、粉彩筆：為加強圖面效果的一種輔助用色料，較常用於光影效果，可使剛性甚強的麥克筆筆觸趨於柔和。

五、彩色鉛筆：亦為輔助用具之一，用於較細微的材質，表現或光影處理凸顯質感特性。

六、低黏性紙膠帶：用於遮擋留白部分，以控制麥克筆色域不致畫出邊緣（亦可用較不滲透的紙張代替之）。

七、輔助用白紙：上粉彩作畫時所必需使用之材料，亦可代替紙膠帶使用。

八、衛生紙：此亦為粉彩筆作畫時之必備用具。為粉彩色料轉印時之用。

九、作畫紙張：以光面150P模造紙、白玉紙、麥克筆專用紙、粉彩紙為最適宜。其他如滲透性太強或完全不滲透、紙面過於光滑之紙張應避免使用。

第二節　技法的基本練習

一、小楷毛筆：是用來修邊及勾勒邊線反光，為增強彩繪畫面效果表現之必要技巧。因此大多是筆尖醮沾白色廣告顏料，繪製直線條。畫直線的運筆技巧就如夾筷子一般，將毛筆置於輔助筆之上，下方夾輔助筆（如圖7-1），靠著尺緣溝槽輕壓筆尖使之觸及圖面，即可繪出筆直的線條（如圖7-2）。凡初學者只要勤加練習橫、直線條，體驗運筆訣竅後便可控制自如。

圖7-1

<102>

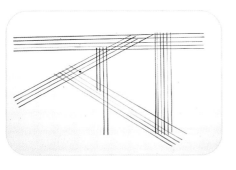

圖7-2

二、麥克筆：

A.重疊的平塗：麥克筆的著色技巧方式，與傳統的水彩將色料敷蓋附著圖紙上不同，它是將色料以揮發性溶劑滲進圖紙內部。因此，如果將不同色系的顏色重疊塗刷，必然顏色混雜，這可從圖7-3中看出，重疊的塗刷，彩度往下沈、顏色混濁。這種不同色系重疊塗刷的技巧，僅限於陰影部分（如圖7-4）。

B.大面積的平塗：由於麥克筆的著色是為滲透方式，一旦畫出了範圍便無法更改。因此，著色前必須先看準平塗範圍，或將其邊緣以紙膠帶黏貼、或以尺或紙遮擋，再以極快的速度平塗（如圖7-5）。快速的塗刷，是麥克筆的唯一運筆原則，決不可怠慢或中途停頓。亦唯有如此，方能顯出其剛挺性、明快感。一旦刷筆太慢或中途停頓，則該塗刷必顯呆滯與留下色漬污垢等情形出現（如圖7-6）。

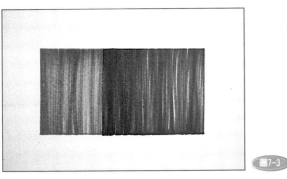

圖7-3

圖7-5

圖7-4

圖7-6

1.先以紅色筆平塗，陰影處再以冷灰7號筆重疊、塗刷。

2.最後以紅色筆再次於陰影處塗刷。

<103>

C.**平塗的光澤**：凡要整塊區域塗色時，區域內均需有光澤表現，著色時可用同一支筆作部分重疊塗刷，重覆越多次，顏色越深（如圖7-7），唯應注意：以上再重覆塗刷，以免色液渲染擴散導致畫面失敗（如圖7-8）。

D.**筆頭的方向**：當繪製線條光澤時，可運用握筆及筆頭的轉向技巧，畫出不同的光影變化，技巧須勤加練習及深切體驗，所謂"熟能生巧"自古即有明訓即是（如圖7-9）。

 圖7-7

圖7-8

圖7-9

圖上方之著色已蔭開，並超出黑線以外。
圖右上方因遮擋紙吸水性過強，以致滲透至圖紙上。
圖中左的光澤加深，因濕筆頭的繪畫，間隔時間太少以致含混不清。

　　於麥克筆的運用上，以上三種情況均為失敗的手法，初學者應須注意。

　　這是用同一支筆所匯出的線條變化，可由粗到細，端賴筆頭的方向，轉換而成。

E.**漸層**：這是麥克筆畫法常用的技巧，它是用同一色系，由深至淺的依次快速塗刷。熟練後亦可同一支筆運用輕重快慢及重覆塗刷的手法繪出，夾央留白部分必需注意光的方向來源，不可任意為之（如圖7-10）。

上兩條橫線是以冷灰色麥克筆靠著平行尺，以跳筆的手法快速繪出。

第三條是將兩條結合而成，亦即分別由左右兩端向中央快速的繪出。

注意，中間必須留白，且留白的位置須注意光源的方向，不可任意為之，這種手法通常用來表現不鏽鋼飾條、鋁門窗等剛性建材。

右圖是以冷灰色色系繪成，分別以1、3、5、7、9號，由深畫到淺（或以2、4、6、8、10號筆繪製亦可）。

動筆前，先將邊緣以紙膠帶貼遮（用尺或紙遮擋亦可），再以麥克筆逐一快速繪製，注意：速度須很快。

以使各深淺色的邊緣略微混合，模糊方能顯出剛中帶柔。這通常用來表現鏡面、大理石、不鏽鋼、玻璃、帷幕等建材。

圖7-10

三、粉彩筆：這是用來處理光源、反光及大面積的染色，它具有柔和的效果，可緩和麥克筆的剛烈性。由於它是將粉狀的色料敷塗於圖紙上，且附著性不佳，是故所使用的圖紙最好為粉彩紙。又因它是乾狀的粉末，與濕式的水彩在性質上完全不同，因此一旦有上水彩或廣告顏料的區域，粉彩便不能附著，上多了還會有骯髒感。同樣的，如果粉彩先上，則該區域的水彩亦很難附著。這是初學者所必需熟記的原則。

圖7-11

A.大面積的賦彩：

① 先將粉彩筆塗刷於備用紙上（避免用表面過於光滑的紙張）如圖7-11。

② 再以衛生紙團塗敷沾色（如圖7-12）。

圖7-12

<105>

③ 將沾色的衛生紙轉塗於欲著色的區域（如圖7-13）。

圖7-13

④ 最後再以橡皮擦拭去多餘的部分（如圖7-14），本階段亦可事先以紙膠帶將範圍貼住後再轉塗，最後撕去紙膠帶便成。

圖7-14

⑤ 上述的轉塗方式，亦可用兩色以上的粉彩混合調色，其作法是將欲調的原色分別按配比塗於備用紙上（如圖7-15）。

圖7-15

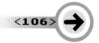

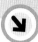

⑥ 再以衛生紙團將兩色調和（如圖7-16）。

圖7-16

⑦ 如此，便可轉塗出所要的顏色（如圖7-17）。

圖7-17

B.**間接反光**：通常用於櫥櫃、鏡面、玻璃、光亮地板的光澤或反光。因此，一般均以白色或黃色的粉彩為之，偶爾亦會以其他顏色混合白或黃色賦彩。是故，所欲賦彩的範圍，其底色以深暗為佳。

① 先選定粉條顏色，將之塗於備用紙的邊緣（如圖7-18）。

圖7-18

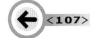
<107>

② 再將該備用紙置於欲賦彩的畫面邊緣（如圖7-19）。

圖7-19

③ 以手指頭（食指或中指）從備用紙上，單向的將顏色
向畫面直接揮塗轉印（如圖7-20、如圖7-21）。

圖7-20

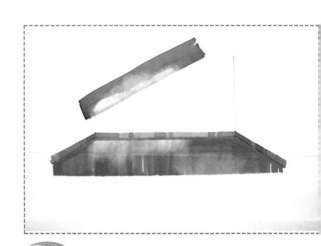
圖7-21

<108>

C.燈源反光：這是僅用於玻璃、鏡面、光亮的地板、線板的燈源反光，因此繪製時必需要注意燈源的位置，不可任意為之。

繪製程序如下：

① 以白或黃色粉彩筆，直接以橫向、用力點塗於畫面上（如圖7-22）。

圖7-22

② 再以手指頭（一般用食指）橫向左右揮塗（如圖7-23）。

圖7-23

③ 最後以白色廣告顏料畫出輝點（如圖7-24）。注意，此時的廣告顏料很難附著，上彩前毛筆的筆頭水份須調和適中，多試幾次便有心得。

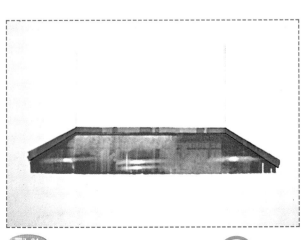

圖7-24

<109>

第三節　建材表現

　　由於室內透視圖所表現的室內某一空間或區域之全景畫面7-34中從天花板、牆面、家具、飾品陳列、地板、植栽……到窗外的景物等一應俱全。因此，當繪製畫面中的某一景物時必需注意整體的協調，不可過份作某一物的特寫，亦不能太簡單的一筆帶過。凡繪製室內透視圖，必以能表現出整體的建材色感搭配為宜，以巧妙的手法重點式的將各景物之材質表現出來，過份的局部細描與誇張，只闡述出是在販賣單一產品。是故室內透視之彩色表現，端賴如何能整體呈現，且能"粗中有細"為要。

一、光澤的表現：通常是用來表現出玻璃、鏡面、不鏽鋼7-35、大理石剛性材質感的手法：

Ⓐ 於邊緣先以紙膠帶將範圍貼出（或以遮擋紙蓋住邊緣）。由於筆順的關係，通常右緣是以三角板擋住（如圖7-25）。

圖7-25

Ⓑ 用冷灰七號筆（視其需要，亦可用暖灰、咖啡、藍色等 其他色系），於適當處（通常為上下兩端）快速單向塗刷。注意陰暗部分需重疊賦彩（如圖7-26）。

圖7-26

<110>

Ⓒ 快速換上5號筆，按上述的方法再次著色，注意換筆的動 動作應很快速，以使與7號筆的區域部分重疊 後，能略微渲染（如圖7-27）。

圖7-27

Ⓓ 依次再換成3號筆。注意接近中間留白的筆觸必須放輕，務使能成為漸進至白色（如圖7-28）。

圖7-28

Ⓔ 最後換成1號筆。注意接近中間留白的筆觸必須放輕，務使能成為漸進至白色（如圖7-29）。

圖7-29

Ⓕ 凹槽以9號筆,靠著三角版以筆尖畫出(如圖7-30)。

圖7-30

Ⓖ 以黑色(或11號筆)加強陰影(如圖7-31)。

圖7-31

Ⓗ 最後用小楷毛筆沾白色廣告顏料,靠著尺(如圖7-1)修出反光及邊緣(如圖7-32)。本圖的整體配色區域可參考圖7-10 。

圖7-32

<112>

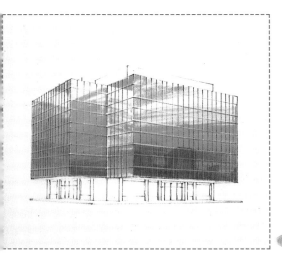

圖7-33

圖7-33，是以相同的手法，用藍色系列麥克筆所表現的玻璃帷幕之建築外觀預想圖。

圖7-34，是以暖灰色系繪製淺色大理石材質。

圖7-35，化妝鏡，以冷灰5、3、號筆依次繪製。
　注意：在室內透視圖中，凡繪製任何鏡面，均忌諱在鏡中繪製任何景物及黑筆勾勒任何線條，僅以表現其質感即可（注意麥克筆的運筆，亦不可有如圖7-6的中斷筆觸），避免畫蛇添足，愈描愈黑。

　如圖7-36，鋁門窗。正面鋁框是以冷灰4號筆，如圖7-10繪製線條的漸層手法為之，鋁框厚度以7號筆繪製，陰影為11號筆。凡鋁門窗，在室內透視圖中多數為原有之附屬建物，偶有新換裝者亦非表現的主題。是故，不需繪製得過份細膩，以免喧賓奪主。鋁門窗的玻璃表現，須視情況而定，且必需能 "看到" 外面的景物。

圖7-34.35

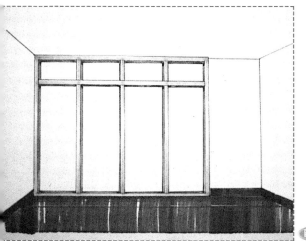

圖7-36

<113>

二、硬質建材的表現

1.紅磚系列：包含清水磚、丁掛磚、窯變磚、火頭磚等。繪製手法完全相同，時下有許多說法將上述的各種建材分別以不同方法表現，其實在一般室內透視圖中是看不出這種微些的差異。如在同一畫面中需繪製上述兩種以上的材質時，僅需以顏色區分或用黑筆勾勒出不同的材料即可，不必執著於過份細膩的表現。

繪製過程：

Ⓐ 以紙膠帶或遮擋紙貼出範圍（如圖7-37）。當手法熟練後，可省去遮擋，直接作畫。

圖7-37

Ⓑ 選定色筆、快速全面塗刷（如圖7-38）。

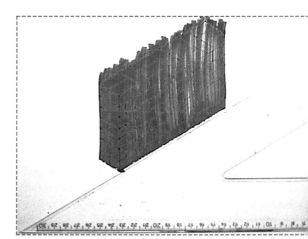

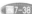
圖7-38

Ⓒ 陰影部分用暖灰7號筆賦彩（如圖7-39）。

<114>

圖7-39

圖7-40

Ⓓ 再以同一支色筆重疊塗刷陰暗面（注意：凡有灰色筆賦彩的陰影亦需再次塗刷）及光澤。（如圖7-40）。本項的賦彩時間需與 "C" 項間隔約十秒以上。

圖7-41

Ⓔ 去除紙膠帶（或遮擋紙），並以該色筆再次點塗較深色的磚塊及用黑色畫地上陰影（如圖7-41）。

　　如圖7-42，這是以黑筆勾勒的變化繪製火頭磚及其他建材之搭配。其實如將紅色換成他種顏色，亦可成為石片等建材表現。同樣的紅色系，如黑筆的畫法不同，則可成為二丁卦、清水磚等的變化。諸如此類，端賴繪製者平時的細微觀察加上熟練的手法，便能以輕描淡寫的方式表現出構建物的特質。

圖7-42

 <115>

2.**木作家具**：舉凡各種木材顏色，時下的麥克筆中都可以找到，並不需調色即可繪製。如同前項，凡是木質的景物，繪製手法都相同，材質中的木紋等細節在室內透視圖中其實亦看不清楚，因此繪製時只需選對顏色即可，不必刻意去描繪木紋。

繪製過程：（胡桃木家具）

Ⓐ 以紙膠帶貼出範圍或用遮擋紙邊畫邊遮擋（如圖7-43）。熟練者可省去本項。

圖7-43

Ⓑ 選定色筆，快速全面塗刷（如圖7-44）。

圖7-44

圖7-45

圖7-46

圖7-47

Ⓒ 以暖灰色系6、8、10號筆繪製陰影（如圖7-45）。

Ⓓ 再以同一支筆加強陰影及光澤，並撕去紙膠帶（如圖7-46）。

Ⓔ 先用該筆填補空白處及櫥櫃的線版等造型細節，再以小楷毛筆沾白色廣告顏料勾勒反光白線（如圖7-47）。

注意：木製家具等，大多為室內透視圖的表現重點，因此一些細微的凹凸造型、舉凡明清式樣、亦或美、英、法等式家具……等，均應有所交待，方能營造整體氣氛，凡初學者，可先由北歐家具的簡單線條入門。

 <117>

Ⓕ 最後以粉彩擦塗面板的反光，並加補地面陰影及倒影（如圖7-48）。

如圖7-49，檜木家具。這是以同樣的手法處理之，唯需注意：陰影部分的灰色筆，應隨之用淺色賦彩。凡深色者用深灰色，淺色者用淺灰色。

如圖7-50，木作天花線板。此亦為透視圖的表現重點之一，舉凡線板的凹凸造形、線條變化等應予表現出，繪製時可參考廠商型錄，並與畫面中的木櫥櫃風格整體搭配調整。賦彩時需注意主燈之反光位置，可用漸層留白的手法或粉彩、白色廣告顏料為之。

圖7-48

圖7-49

圖7-50

<118>

3.地板表現：透視畫面中的著色面積，以地面的顏色最為大面，且又於畫面的下方位置，故具有平穩整張畫面的效果，因此凡初學者於繪製地板時，只要選用不偏離主題的深色麥克筆為之，大體上是不會失敗的。由於地板是為水平面的建材，是故於畫面中需注意前後、深遠的表現，及亮麗的反光、陰影、倒影。

繪製程序：

Ⓐ 以黑筆繪製地板時需注意其特質，時下的室內裝修地板大多為磁磚或木磚，因此大多為正方格子的地面，如為大理石，則格子需放大。地板的賦彩，因邊緣有踢腳板，故不必使用紙膠帶或遮擋紙（如圖7-51）。

圖7-51

Ⓑ 選定色筆，快速全面垂直塗刷，地板的光澤、倒影同時完成。邊緣可從踢腳板位置起筆（如圖7-52）。

圖7-52

<119>

Ⓒ 以該筆強調深遠區域及邊緣的陰影（如圖7-53）。

圖7-53

Ⓓ 圖面繪製步驟至此，便可暫時擱下地面的賦彩程序，
先著手繪製其他景物（如圖7-54）。

圖7-54

Ⓔ 當圖面中的景物賦彩完成後，回頭再繪踢腳板。凡踢
腳板用黑色最為適合，因為它能將不同的色系分開而不
致混濁。是故除非是老手，否則不可輕易嚐試其他顏色
（如圖7-55）。

圖7-55

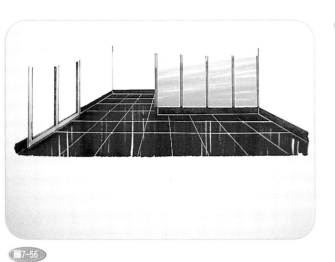

圖7-56

Ⓕ 此時的麥克筆賦彩可告一段落,接著便是用小楷毛筆修邊及繪製白色反光線及點出地板的輝點(如圖7-56)。

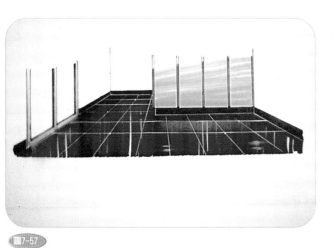

圖7-57

Ⓖ 最後以粉彩筆揮繪製反光(如圖7-57)程序可參照7-18～7-24。

如圖7-58:以麥克筆冷灰8號繪製,再配以粉彩渲染,通常用於有色的底紙。

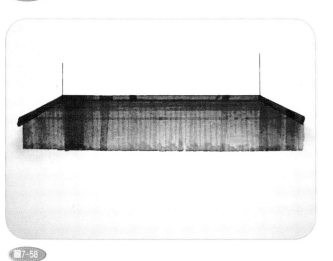

圖7-58

<121>

三、軟質建材的表現：

　　舉凡皮革、地毯等均為軟性的面材，嚴格來說它是為裝飾材，並非屬於建材，在室內透視圖中亦非表現重點，但在畫面中卻相當搶眼，所佔的面積相當大，這是初學者需注意的。

1.地毯：

圖7-59：這種地面全舖地毯的繪製方式較難掌握，凡初學者應避免之。室內透視圖中的地毯繪製，最好為局部性的活動地毯較容易表現。

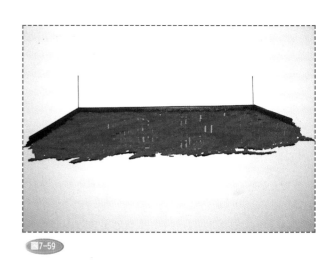
圖7-59

繪製程序：

Ⓐ 於墨線稿中預留地毯位置，地毯範圍的鉛筆線暫時保留（如圖7-60）。

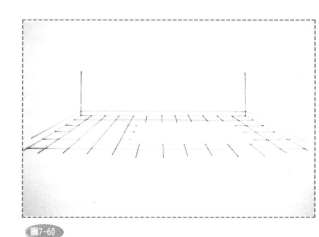
圖7-60

Ⓑ 先將硬質地板區域賦彩（如圖7-61），注意：地毯的邊緣不可用遮擋紙或膠帶貼邊，以免太死板。如徒手賦彩不熟練，最多只能用尺擋住，務使地毯邊緣具有柔軟感。

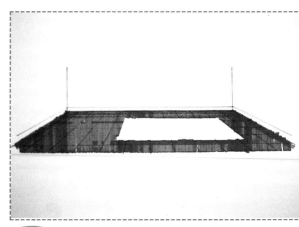
圖7-61

<122>

圖7-62

Ⓒ 先擦去地毯的鉛筆線稿，再用麥克筆的筆尖頭勾勒地毯邊緣（如圖麥克筆頭太粗，亦可用一般水性彩色筆代替）。注意：地毯為柔性飾材，轉角必為圓形，邊緣需以徒手繪製，不可太挺直。（如圖7-62）。

圖7-63

Ⓓ 繪製地毯圖案（如圖7-63）。

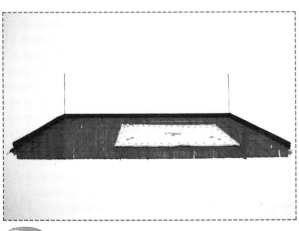

圖7-64

Ⓔ 加陰影，使地毯稍有厚度的感覺（如圖7-64）。

<123>

Ⓕ 最後以白色廣告顏料及粉彩修飾（如圖7-65）。

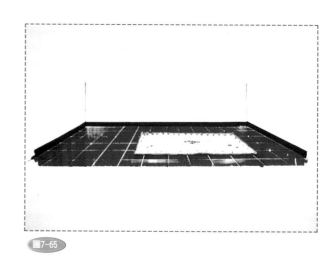

圖7-65

2.**皮革類**：一般常見於沙發、床頭等。由於多屬為點景，是故，繪製時僅需概略表現即可，不必過於精細修飾。

如圖7-66：皮革沙發。皮革類的表面，沒有剛性建材的規律化光澤，其柔性表現全在反光及留白，凡留白及反光具有柔性及摺痕，則大體可行。這種正面角度的繪製，其實在透視圖中並不常見，繪製時亦不必太在意其質感。室內透視圖並不需要表現個別的產品特性，所注意的是整體的畫面氣氛為最重要。

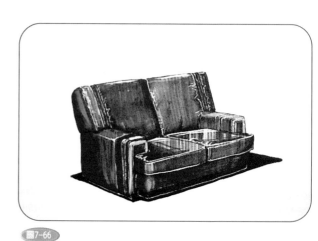

圖7-66

常用的角度繪製程序：
Ⓐ 凡沙發椅背（或側面）是室內透視圖中所常見的。繪製手法（如圖7-67）。

圖7-67

<124>

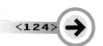

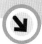
Ⓑ 選定色筆，全面賦彩（如圖7-68）。

圖7-68

Ⓒ 以灰色筆強調陰影，再以該色筆重覆塗刷陰影處（如圖7-69）。

圖7-69

Ⓓ 最後以白色廣告顏料及白粉彩修飾反光（如圖7-70）。

圖7-70

 <125>

第四節　點景與植栽

一、點景

　　透視圖中點景，主要是讓畫面生活化、人性化，因此點景的配色通常為主色調的對比色，以使畫面生動活潑，又因點景在畫面中所佔的面積相當小，是故這種手法並不會造成顏色混濁。相反的，它會使主色調更為鮮麗。

圖7-71。為客廳的點景參考，因它均為小東西，是故賦彩時須注意不可讓顏色超出範圍，一旦超出，則顯得粗糙。用色不宜太多，造形應隨時代潮流及風格而不同。

圖7-71

圖7-72。為臥室床頭燈及化妝檯的點景參考。燈飾點景可參考廠商最新型錄，式樣不宜太老舊。

圖7-72

<126>

圖7-73。牆壁上的掛畫參考。這類的點景均可隨各人風格及畫面需要而定。唯須注意的，掛畫本身要加陰影，使其有"掛於牆上"的感覺。

圖7-73

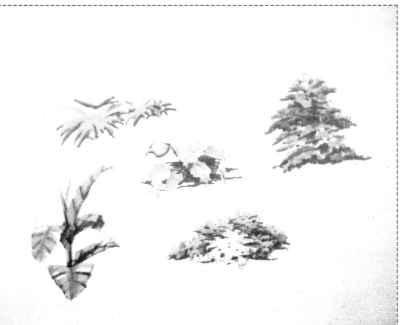

圖7-74。綠色植栽參考。其實繪製時並不需太寫實，僅需以簡單而抽象之形態表現即可。賦彩時亦不盡然全是綠色，偶爾亦可因畫面的色調而使用其他顏色調和之。

圖7-74

 <127>

第八章　室內透視圖的麥克筆彩繪表現

第一節　室內空間的陰影

　　要讓繪製之景物有前後的立體感，只要加上陰影便成，這是繪製者的基本常識。陰影的產生是從光源而來，室內空間的最大光線來源，是從室外的陽光透過門窗照射進來，因此繪製室內透視圖時，其景物的陰影必然全部為門或窗的反光方向。只要記住此原則大體不會錯，尤以鏡面、金屬建材的光澤方向。這是常為初學者所忽略，一旦陰影方向有誤，則該圖亦隨之報銷。（人工照明因有重疊人生，則不在此限）。

如圖8-1，光源來自左邊的窗戶，因此陰影全部在右邊，鏡面的光澤亦由左上向下斜。陰影的繪製，必需注意應隨背景的顏色明暗及層次調整深淺色澤。

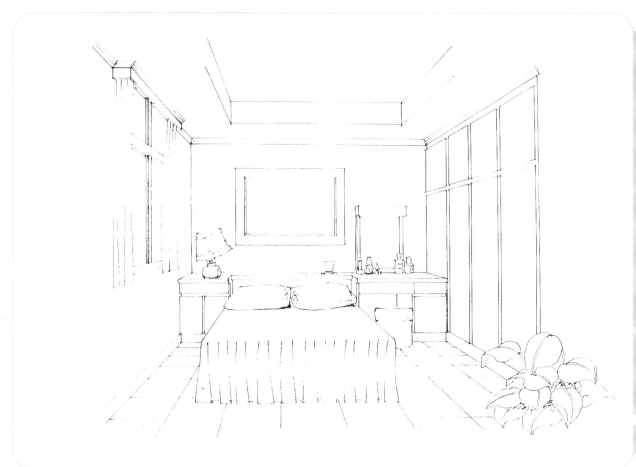

 圖8-1

第二節　白色底紙的賦彩

一、臥室透視圖

圖紙：凡四開之白色粉彩紙、白玉紙、光面模造紙等均可（本圖為延續上篇的臥室墨線稿，採用 B 4 之影印稿繪製，紙張效果不甚理想）。

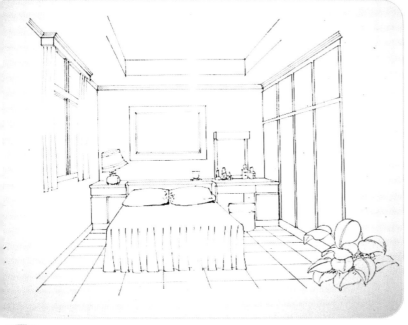

圖8-1A

繪製程序：

① 墨線稿：原"鈍子法"臥室透視案
例（如圖8-1A）。

② 選定木作家具顏色之麥克筆，按
其光澤賦彩（如圖8-2）。

圖8-2

<129>

③ 地板繪製（本案例為灰色系列地磚）：使用冷灰6號筆賦彩（如圖8-3）。

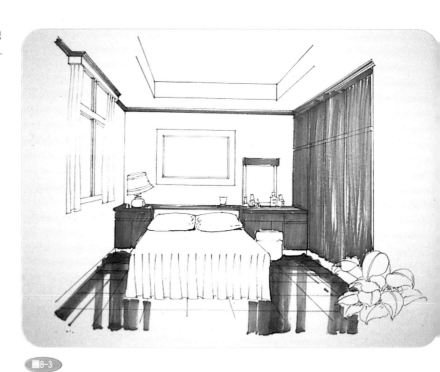

圖8-3

④ 各景物配陰影（如圖8-4）。

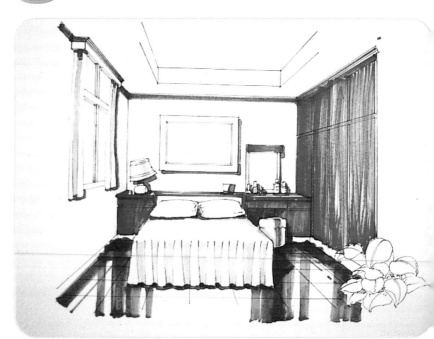

圖8-4

<130>

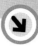
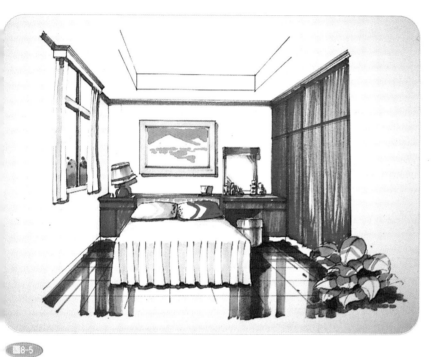

圖8-5

⑤ 點景配色及主色部份之陰影、光
澤、不同立面再作重疊賦彩（如圖
8-5）。

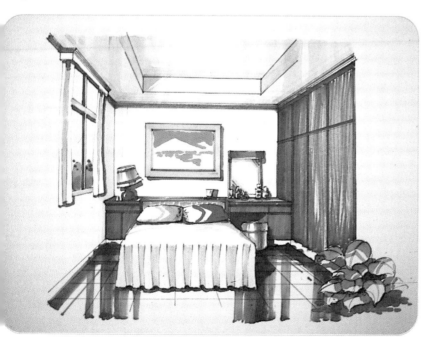

圖8-6

⑥ 繪製天花板（使用冷灰2號筆）
及陰影補強：天花板最上緣由遮擋
紙（或貼紙膠帶）切齊上緣。注
意：凡天花板中央必需留下主燈的
光源位置，初學者最好不畫主燈，
蓋因華麗的主燈造形複雜，一般日
光燈又過於簡單，是故非為老手
者，切勿輕易嚐試（如圖8-6）。

⑦ 加黑色踢腳板及各景物之陰影補強（如圖8-7）。

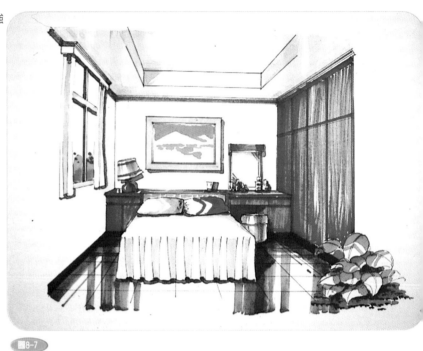

圖8-7

⑧ 白色廣告顏料修邊及繪製反光白線。賦彩完成（如圖8-8）。
（本圖墨線稿繪製時間為15分鐘以內，賦彩時間為30分～45分鐘，全部時間可於1小時之內完成。）

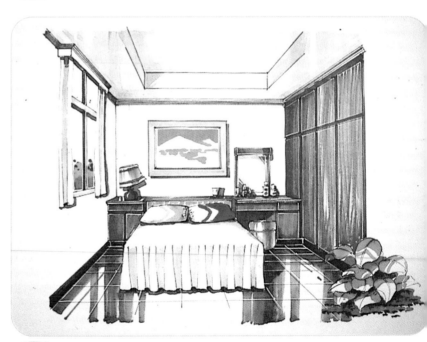

圖8-8

二.客廳透視圖:

圖紙:同臥室透視之白色紙張。

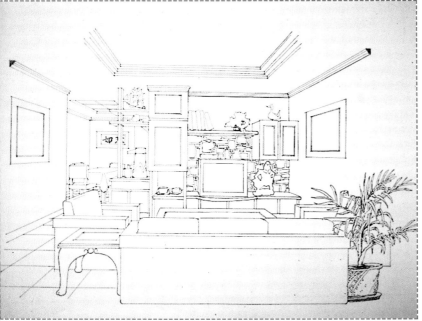

圖8-9

繪製程序:

① 墨線稿:原上篇 "鈍子法" 客廳
透視(如圖8-9)。

圖8-10

② 選定地板顏色之麥克筆(本案例
之地板為木磚),注意:地板是佔畫
面中最大面積之塊面,其色感亦為
本圖之主色調,其餘景物之賦彩必
需隨向地板之色系為之,其他色系
宜為點景而用(如圖8-10)。

 <133>

③ 選用同一色系之麥克筆繪製家具
（如圖8-11）。

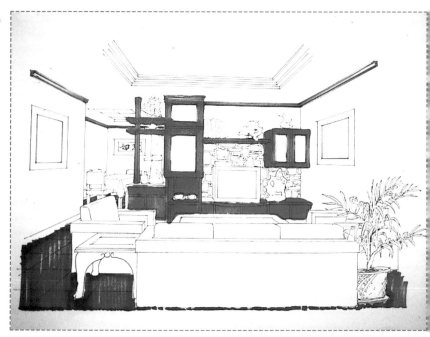

圖8-11

④ 繪製景物陰影（如圖8-12）。

圖8-12

⑤ 點景配色及主色陰影、光澤及不同立面，再作重疊賦彩（如圖8-13）。

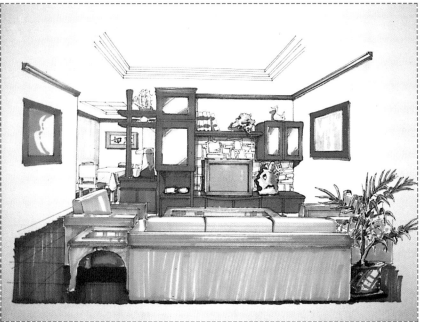

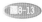 圖8-13

⑥ 繪製天花板（暖灰2號）及天花板之陰影（如圖8-14）。

圖8-14

⑦ 加黑色踢腳板及補強陰影（如圖 8-15）。

圖8-15

⑧ 白色廣告顏料修邊及繪製白色反光。賦彩完成（如圖8-16）。

本圖墨線稿繪製時間為20分鐘，賦彩時間為60分鐘，全程繪製時間為一小時又二十分鐘完成。

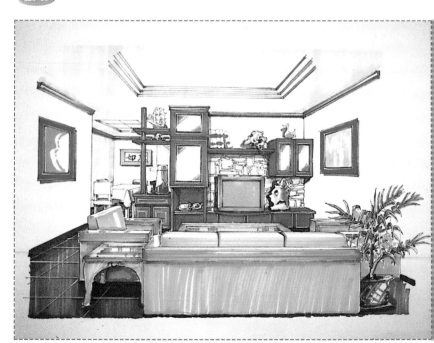

圖8-16

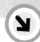
第三節　淺色粉彩紙的繪製與粉彩筆運用

圖紙：四開淺色粉彩紙（本圖採鵝黃色圖紙）

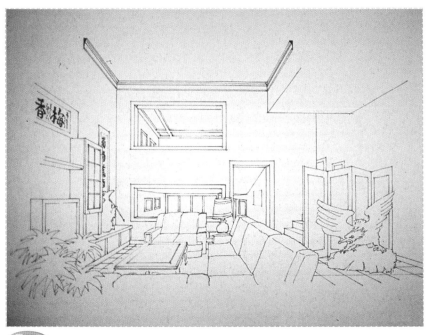

圖8-17

① 墨線稿：原上篇"鈍子法"挑高空間之客廳透視繪製（如圖8-17）。

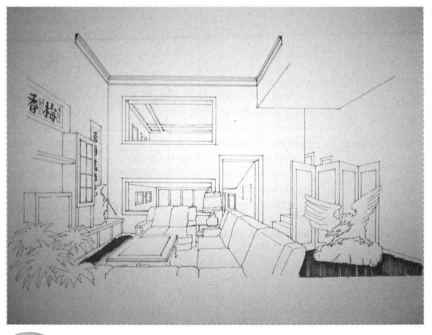

圖8-18

② 先繪製沙發區的地毯邊緣，再予地面賦彩。此時的主色調應與圖紙之底色配合（如圖8-18）。

③ 家具賦彩，由於所採用的圖紙有底色，已不能用白色廣告顏料修邊，因此麥克筆使用時要小心繪製，邊緣務必切齊，必要時可用遮擋紙或紙膠帶、尺等工具遮擋邊緣（如圖8-19）。

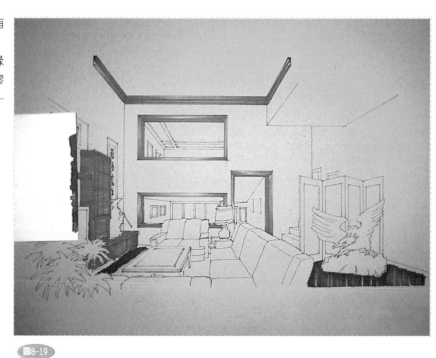

圖8-19

④ 沙發及屏風等大型飾物賦彩（如圖8-20）。

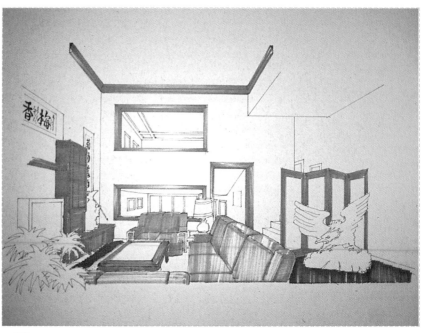

圖8-20

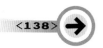

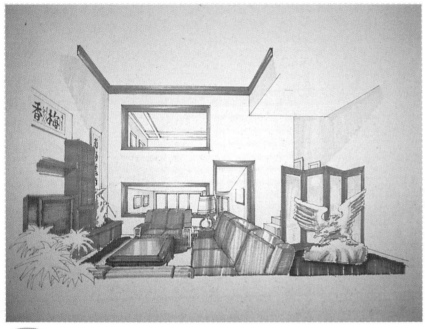

⑤ 繪製景物的陰影，由於底紙為鵝黃色，是故多採用暖灰色配陰影（如圖8-21）。

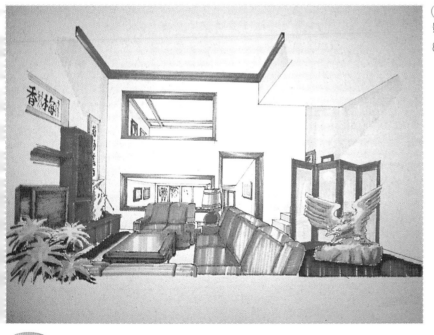

⑥ 點景配色及已有賦彩部分之陰影、不同立面再次重疊塗刷（如圖8-22）。

 <139>

⑦ 繪製天花板（冷灰3號筆）及天花板之光澤、陰影。上緣以遮擋紙修邊（如圖8-23）。

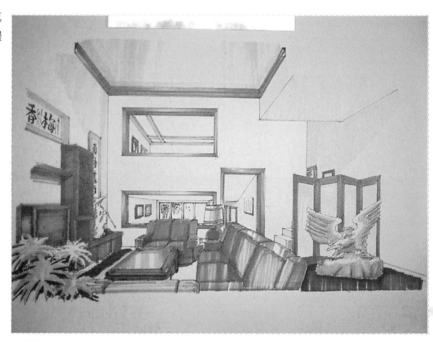

圖8-23

⑧ 加黑色踢腳板及補強陰影（如圖8-24）。

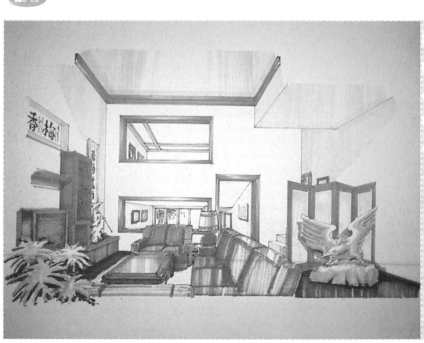

圖8-24

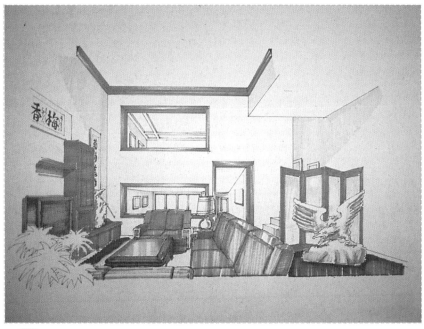

⑨ 白色廣告顏料繪製反光，本圖為有色底紙，因此所有黑線均須勾勒白邊（如圖8-25）。

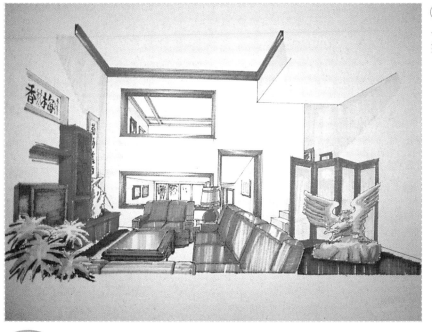

⑩ 粉彩渲染：先將粉彩塗於備用紙上，再用衛生紙轉塗，完成後橡皮擦拭去邊緣（如圖8-26）。

⑪ 玻璃反光：利用遮擋紙置於繪製玻璃之邊緣，將白色粉彩筆塗於遮擋紙上，再用手指頭（食指）揮塗轉印於玻璃區域（如圖8-27）。

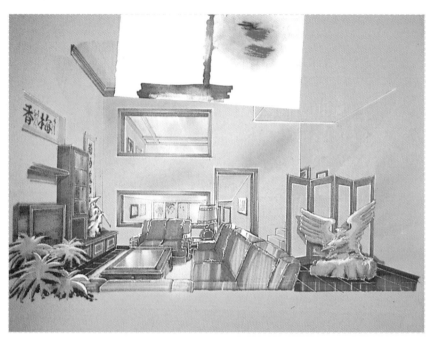

圖8-27

⑫ 最後運用白色粉彩筆直接點出（橫向）燈源的反光，再以食指橫向揮塗（如圖8-28）。賦彩完成。

　本圖墨線稿繪製時間為30分鐘，賦彩時間為70分鐘，全程繪製時間為一小時又四十分完成。

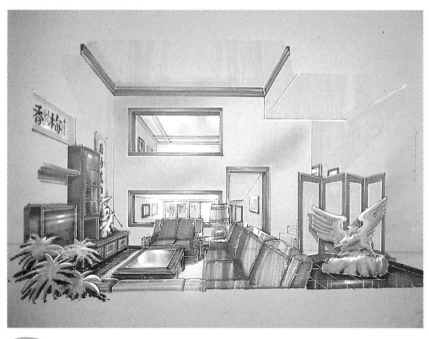

圖8-28

第九章 深色底紙的繪製

第一節 人工照明的室內空間陰影

　　凡使用深色圖紙繪製之透視圖，必然是表現夜景或封閉空間之營業場所，沒有大自然的陽光照射室內，畫面中所呈現的光源全部來自天花板或投射地面的人工照明光源，因此所產生的陰影全在景物的正下方或左右重疊光源。這是與淺色（或白色）底紙在繪製過程中最大的不同處（如圖9-1）。

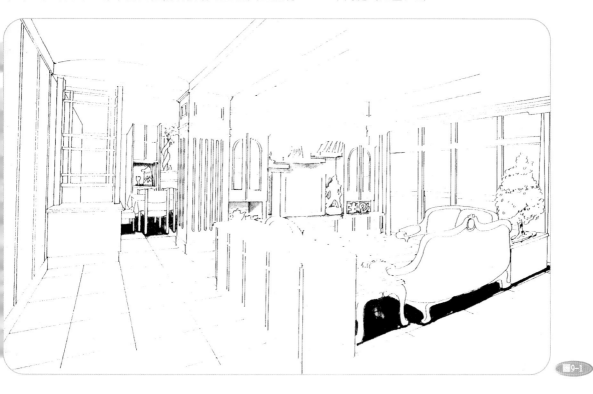

圖9-1

第二節 夜景畫法

　　這種手法是用於深藍色底紙繪製，由室內門窗所看出去的夜間室外景物，為透視圖之點景，它具有相當良好的搭配效果。

繪製程序：

① 圖紙：深藍色粉彩紙。

② 墨線稿：落地窗及陽台女兒牆（由於深藍色底紙畫來極為昏暗，本圖暫時採用白色底紙說明過程）（如圖9-2）

圖9-2

 <143>

③ 於窗外 "夜景" 區域以冷灰8號或9號筆全面均坊平塗,注意女兒牆及鋁窗樘均應空出(如圖9-3)。

圖9-3

④ 以冷灰10號或11號單繪製室外建築物,這種景物最好參照工地現場實況(如圖9-4)。

圖9-4

⑤ 將深藍色之粉彩筆大量塗刷於備用紙上,(亦可加點黑色粉彩)如圖9-5,再利用衛生紙轉塗(如圖9-6),將之渲染於夜景的區域(如圖9-7),最後以橡皮擦拭去多餘的部分(四周圍及鋁門樘)如圖9-8。

圖9-5

 <145>

⑥以廣告顏料繪製燈光：這種燈光下列幾種：

A.白色。

B.黃色：白＋加少量的黃

C.藍色：白＋加少量的藍

D.紅色：白＋加少量的紅

E.綠色：白＋加少量的綠

F.桔色：白＋加少量的桔

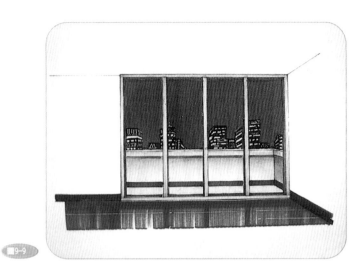

9-9

　　舉凡大樓本身之燈光及招牌、霓虹燈……等均可表現，只要平時多留意、觀察實際的景物，畫來必然順手（如圖9-9）

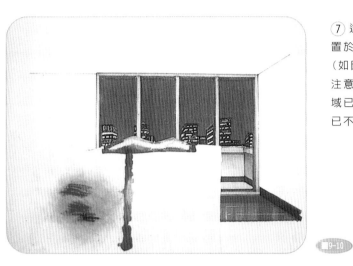

⑦ 遠遠的山峰：將備用紙以剪刀剪出山的形狀，將之置於"視平線"的稍上方，再揮塗白色粉彩於備用紙上（如圖9-10），最後以食指向上轉塗便成（如圖9-11）。注意：稍近處的建築物等障礙物均空出，由於本畫面區域已有藍色粉彩打底，因此一旦白色的山峰畫出範圍，已不可能用橡皮擦拭去。

⑧ 圖9-12：以深藍色粉彩紙所繪製之夜景。其實照相機所拍攝的夜景亦復如此。

 <147>

＜第三節　夜間的室內透視＞

　　凡是封閉的空間或夜間室內透視表現，均是用深色底繪製，是故底稿畫來眼睛相當吃力，於進行鉛筆稿時可畫黑一點，藉筆蕊折光反射才能看清楚。任何深顏色的粉彩紙，其繪製手法雷同，主要是用粉彩表現柔和的燈光。有窗外的夜景僅用於深藍色底紙。

繪製程序：

① 將墨線稿繪製於四開藍色粉彩紙上，本圖採上篇"鈍子法1/16兩點透視"客廳案例（如圖9-13）。

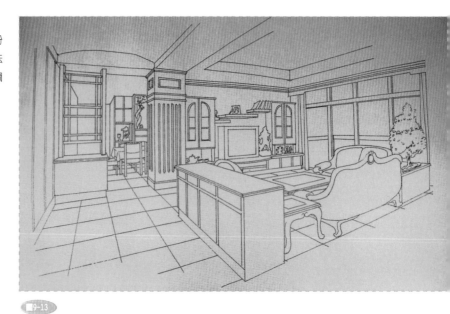

9-13

② 地板賦彩：由於底色深暗，麥克筆的顏色幾乎都會被掩蓋，是故通常僅用冷灰8號（或9號）筆賦彩，亦可於最後階段再加上粉彩渲染，畫面中因沙發組區域有局部的地毯，故須先行繪出地毯邊緣，再賦彩地板，注意後方餐廳位置的深遠感覺及家具景物的倒影光澤。本圖於上墨線稿時，電視櫃下方的地板沒繪製完全，亦於此時補畫。這是用深色底紙繪製常會發生之現象，可於麥克筆賦彩時一併補齊（如圖9-14）。

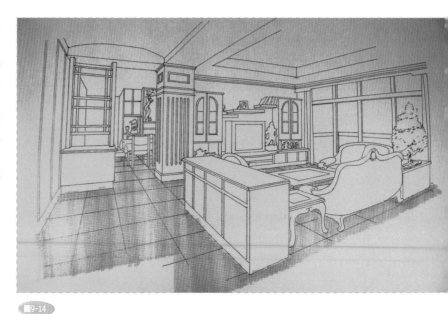

9-14

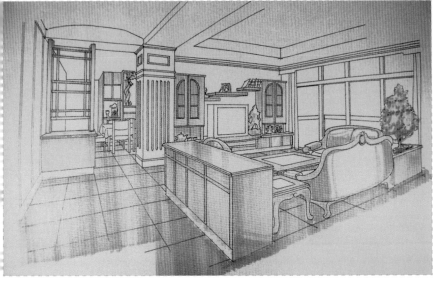

③ 家具賦彩：這種深暗底紙的賦彩，顏色不需太多，大體以單一色系為之即可，注意不可與底紙的色系有太大的衝突（如圖9-15）。

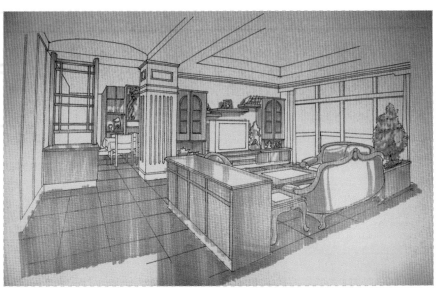

④ 各景物配陰影，注意夜晚的陰影均於景物的正下方（如圖9-16）。

⑤ 點景配色及主色陰影、光澤、不同立面等再作重疊賦彩（如圖9-17）。

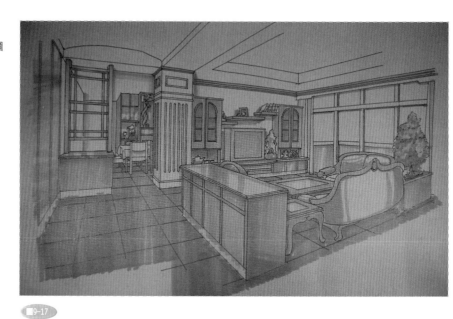

■9-17

⑥ 繪製天花板（冷灰2號）及天花板之陰影（冷灰3號），由於本圖為兩點透視，是故邊緣均以遮擋紙及三角板修邊，不可運用平行尺。再以冷灰8號（或9號）繪製窗外夜景底色（如圖9-18）。

■9-18

<150>

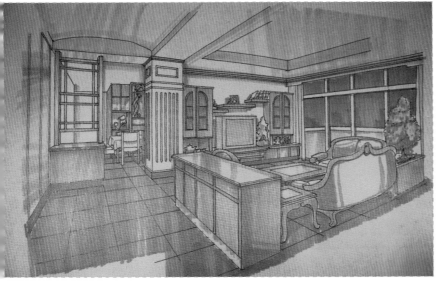

圖9-19

⑦ 補強陰影及繪製踢腳板、窗外夜景之建築物（冷灰10號或11號筆），（如圖9-19）。

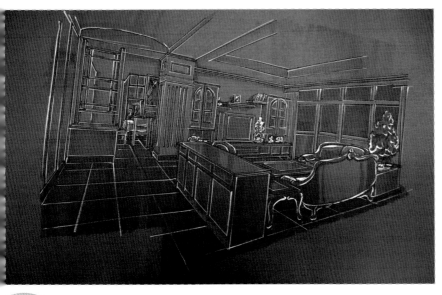

圖9-20

⑧ 以白色廣告顏料勾勒全部墨線稿的邊緣及天花板嵌燈（如圖9-20）。

⑨ 粉彩渲染：這種深色底紙可讓粉彩充分發揮，是故此階段必須善加運用各色的粉彩筆，以使畫面出現柔和、溫馨的氣氛。渲染程序由遠而近：先從室外夜景（藍色粉彩、再衛生紙轉印渲染），依次再為神龕內部紅色背景（用紅色粉彩於遮擋紙上，再用食指向左揮塗轉印）、家具黃色反光（手法與神龕相同）、神龕黃色燈光（以相同手法加於紅色粉彩上面）、綠色植栽（直接用粉彩筆勾勒邊緣。再用食指揮塗渲染），最後為白色反光及天花板的光源繪製（如圖9-21）。

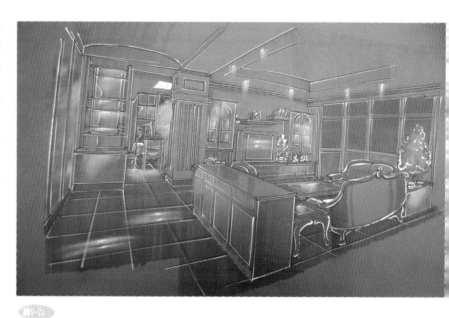

■ 9-21

⑩ 以廣告顏料繪製室外燈光、霓虹燈點景，及其他景物加強修補（如圖9-22），全圖完成。
本圖墨線稿繪製時間為30分鐘，賦彩時間為90分鐘，全程為二小時完成。

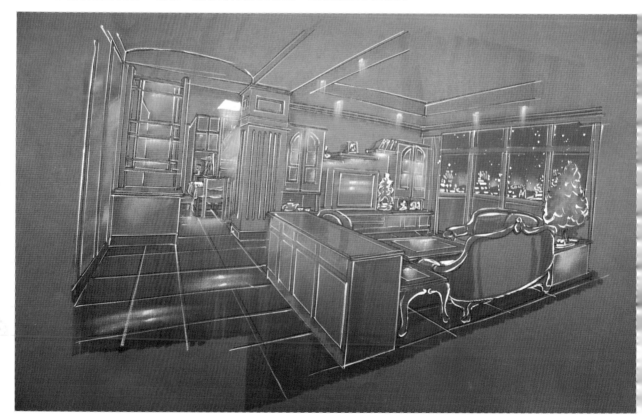

■ 9-22

第十章　一點透視賦彩範例步驟

第一節　主臥室

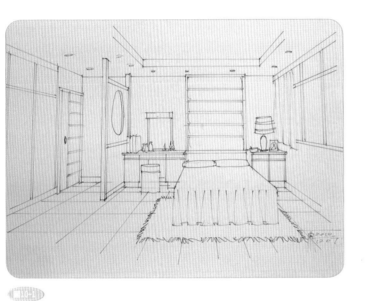

繪製程序：

① 在室內透視圖的彩繪方面，可由地面的著色作為開頭，因為地板面積最大，而且材質較為明確。本案的地面材質設定為拋光石英磚，木作櫥櫃設定為貼天然柚木皮（如圖10-1）。

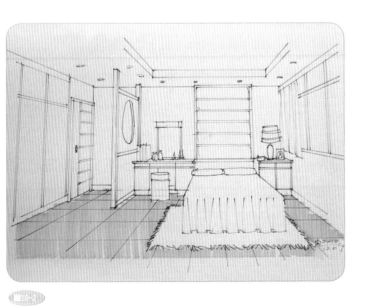

② 地面的著色，要注意其倒影均為垂直線，因此在麥克筆彩繪時，亦以垂直線刷筆來賦彩。地面賦彩的第一步驟為全面平塗，要注意邊緣需整齊，不可凸出地面範圍（如圖10-2）。

 <153>

③ 當平塗完成後，緊接著第二層即是地面倒影，這是要在有家具或轉角的地方，做第二層的垂直刷筆（如圖10-3）。

10-3

④ 第三步驟為修邊，邊緣務必要整齊，刷筆時速度要放慢，讓顏色較濃，此地板才有光暗變化，至此地板彩繪完成（如圖10-4）。

10-4

 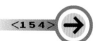

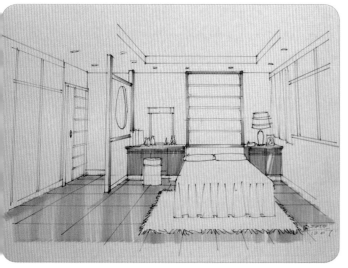

⑤ 在地板彩繪完成後，接下來便是家具櫥櫃的賦彩，本圖預訂家具為天然柚木皮。家具的賦彩筆觸要注意窗戶的自然光源，立面的著色要有光線留白，在受光面立面線版部分需有光澤變化。在第一層的麥克筆賦彩，刷筆要相當快速，讓顏色輕淡（如圖10-5）。

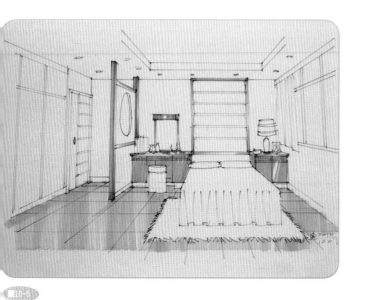

⑥ 第二層的麥克筆賦彩，則可以在背光立面線版用慢速刷筆，讓顏色深濃。以及桌面等賦彩，桌面的賦彩需有很多的留白反光，其實僅塗刷光澤爾（如圖10-6）。

⑦ 接下來亦可塗彩繪其他部分，例如左邊房間門的門樘，立面線版有光澤，上面的門楣就不要有光澤。梳妝台下方的凹洞做第二次滿塗（完全背光面），左邊衣櫥面的賦彩，要注意遠近層次的表現，最近的地方要有光澤變化（如圖10-7）。

10-7

⑧ 房間門的賦彩，要注意木皮紋路方向的變化。接著是其他未賦彩的地方補色，以及第三層的賦彩，例如梳妝台下方、桌面收頭線版下方等背光面，顏色要加深，因此第三層的彩繪，麥克筆刷筆的速度要放慢（如圖10-8）。

10-8

<156>

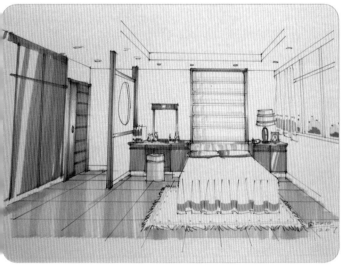

圖10-9

⑨ 在櫥櫃的賦彩及光影變化完成後，接著就是點景的上色，這些點景賦彩可用高彩度、鮮豔的顏色來繪製，尤其是紅色的彩繪，會讓畫面顯得熱鬧。但要注意，這種高彩度的賦彩最忌諱滿塗，必須要有許多的留白。（如圖10-9）。

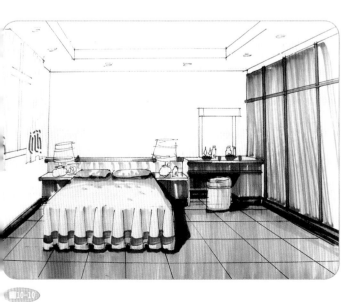

圖10-10

⑩ 床舖及窗簾的顏色，亦很忌諱藍色的賦彩，尤其再搭配鵝黃色系列，這種搭配方式有點像靈堂的佈置（如圖10-10），因此雙人床的床單、最好以粉紅色賦彩（如圖10-9）。

 <157>

⑪ 在彩繪部分完成後，便可以繪製陰影部份，透視圖的前後立體感，完全要靠陰影的處理表現。首先，可從小點景的陰影畫起，桌面上的小點景受陽光的照射，其陰影則投影到牆壁上，牆壁上則呈現出小點景形狀的黑影，這是用灰色8號來繪製的，要知道，陰影是沒有光線的，是很黑的（如圖10-11）。

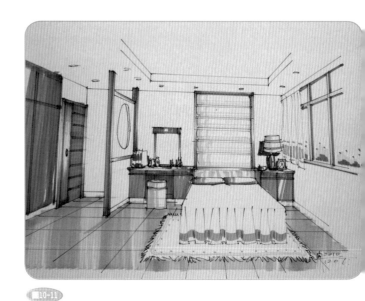

10-11

⑫ 右邊鋁窗，是用4號灰色搭配7號灰色，4號灰色在塗刷時要注意金屬的光澤，接下來便可以繪製大面積的陰影部份，梳妝台下、梳妝椅、雙人床的陰影是用6號搭配8號，要注意陰影也有深淺的變化（如圖10-12）。

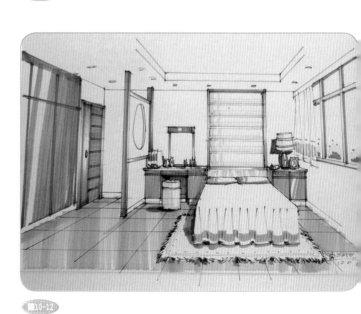

10-12

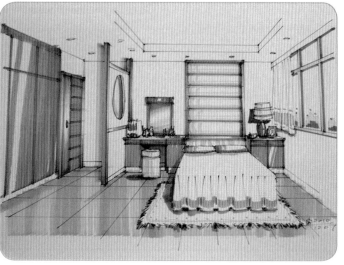

⑬ 接下來便是較小面積的陰影及前後感的表現，這是用4號灰色搭配6號灰色（如圖10-13）。

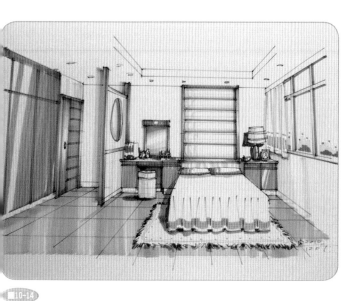

⑭ 在上完家具陰影之後，接著是兩側牆的立體光暗處理，一點透視圖可以設定正立面主牆為最亮面（先不塗任何陰影），兩邊側牆則按遠近的原則，以灰色3號淡淡的塗刷出遠近感（如圖10-14）。

<159>

⑮ 牆面的立體光暗完成後，則開始處理雙人床，同樣的，床面、桌面、檯面等，都先留白，從床尾立面光影先畫起，以灰色2號先全面塗刷床尾立面（如圖10-15）。

10-15

⑯ 再以灰色3號塗刷床單的陰影及床面遠近，要注意床面要略有圓弧，看起來才會有澎澎的感覺，並且要再加橫向的點，看起來才會有柔軟感（如圖10-16）。

10-16

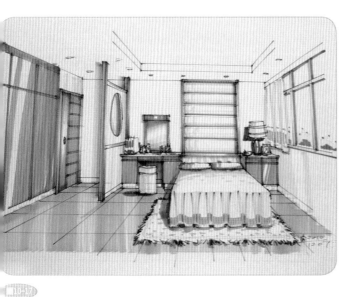

⑰ 雙人床的立體光影繪製完成後,便繼續繪製地毯的質感,這是用灰色4號麥克筆,以橫向筆心點繪,訣竅在於床舖邊點會密一些,邊緣疏一些(如圖10-17)。

10-17

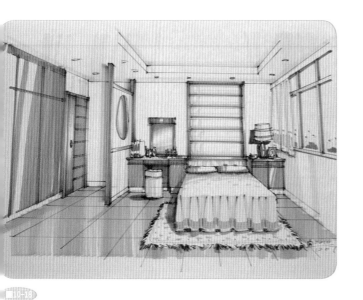

⑱ 最後再做天花板的處理,基本上天花板顏色不能太深,最好是留白,因此只繪製灰色光影,只能用2號以下的麥克筆。本圖是用灰色2號麥克筆,由於圖面上沒有畫出主燈,因此在主燈的位置留白,只圖刷兩側,讓主燈「感覺」到。塗刷的程序亦為:垂直線圖刷 > 修邊。要知道,室內空間的倒影、光影等,都是垂直線,因此在塗刷麥克筆時也是垂直線塗刷(如圖10-18)。

10-18

<161>

⑲ 天花板的第三層便是立體造型的垂直板，這是用灰色3號麥克筆，要注意窗戶光線的照射，左邊立面板即為受光面，須留白，只塗刷正面與右側立面，再以灰色4號加強轉角（如圖10-19）。

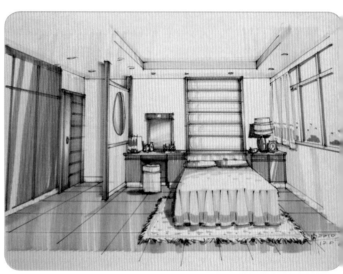

10-19

⑳ 賦彩的最後階段是踢腳板，在職場上，踢腳板以黑色最為實用，在透視圖中，踢腳板亦以黑色為最佳。這可以掩蓋一些瑕疵的筆觸，而且有鎮壓效果，讓圖面重心穩固（10-20）。

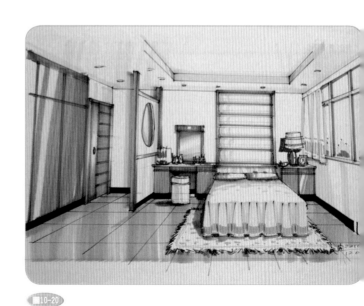

10-20

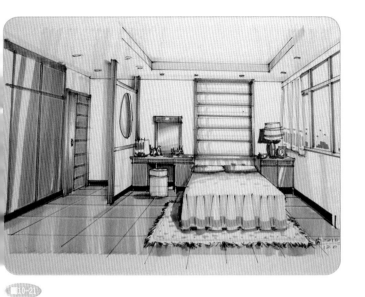

㉑ 接著便是劃白線，理論上所有的黑線都要勾勒白線，但在白色底紙上，白線是看不清楚的，因此只需在有上色之處勾勒即可，這是用小楷毛筆沾上白色廣告顏料繪製而成（如圖10-21）。

■10-21

㉒ 最後再以粉彩打上光影，本圖完成（如圖10-22）。

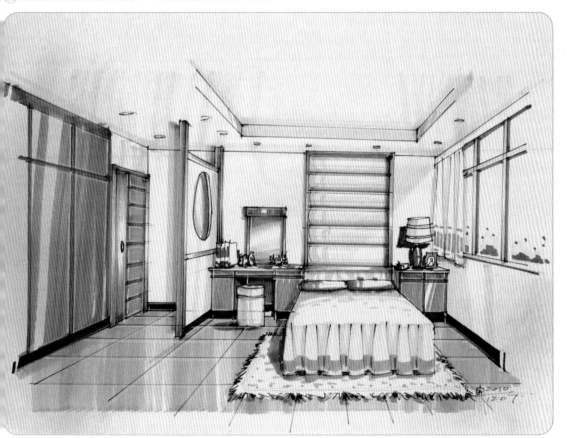

■10-22

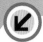

<第二節　和室構圖彩繪>

繪製程序：

① 這是擦去鉛筆稿的墨線構圖，此即可上麥克筆彩繪。本圖設定：地面為紅花梨木，櫥櫃等家具為台灣黃檜木（如圖10-23）。

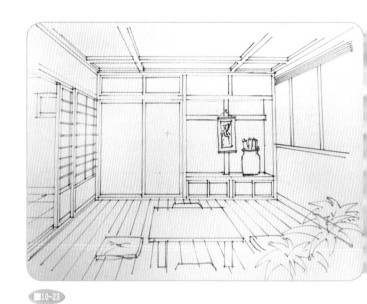

10-23

② 通常都由地面賦彩開始，因為地板面積最大。地面的賦彩必須垂直塗刷，要知道，地面的家具、牆壁之倒影全部都是垂直線。地板可全面滿塗，使用麥克筆為COPIC—E19（如圖10-24）。

10-24

<164>

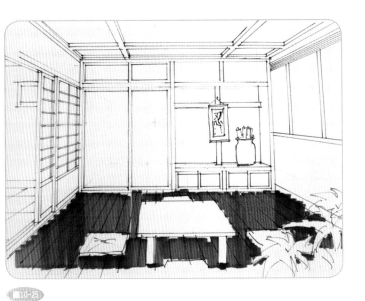

③ 第二層的麥克筆塗刷，只刷出倒影部份，讓地面產生光澤。（如圖10-25）。

圖10-25

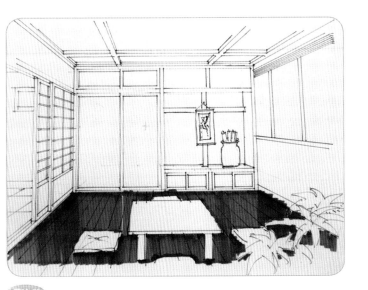

④ 接下來便是修邊，邊緣要用尺畫，務必要整齊，刷筆速度不宜太快。地板賦彩完成（如圖10-26）。

圖10-26

 <165>

⑤ 第二步驟為主牆面櫥櫃賦彩，這是用COPIC麥克筆Y-38（鵝黃色）繪製，要注意立面的光澤，這是由線條的兩端揮筆塗刷而成，讓線條中間放淡或留白。麥克筆最忌諱平塗，毫無深淺的變化（如圖10-27）。

■10-27

⑥ 本圖櫥櫃的賦彩，垂直的麥克筆塗刷有光澤深淺，橫向的線條塗刷則為平塗，光澤的變化只能一個方向，如橫線與垂直都有光澤留白，則會顯得太亂（如圖10-28）。

■10-28

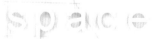

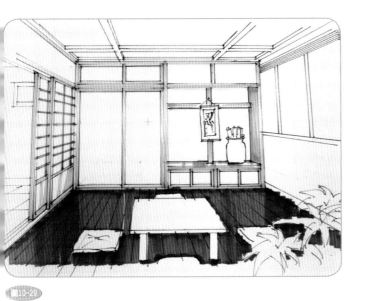

圖10-29

⑦ 在櫥櫃的向光面賦彩後，便可以塗刷背光的側面顏色，本圖只有左邊和室障子門有側立面，塗刷時速度要放慢，讓顏色濃厚（如圖10-29）。

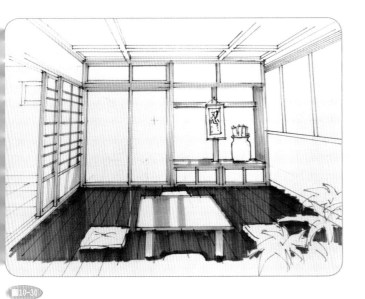

圖10-30

⑧ 桌面的著色：凡是桌面、櫃面之類，都僅繪出倒影即可，倒影全部都是垂直線，大部分區域為留白，接下來即可修邊（如圖10-30）。

⑨ 天花板的裝飾木條賦彩，向下方設定為向光面，著色時要有光澤變化，揮筆的速度要很快才會有光澤變化。裝飾木條的側立面則為背光面，麥克筆的塗刷速度要慢，讓顏色變濃，如此便有立體感（如圖10-31）。

圖10-31

⑩ 在完成天花板賦彩後，接下來便可彩繪點景，點景的顏色必須要鮮豔，但面積不能太大，仍然要有多數的留白（如圖10-32）。

圖10-32

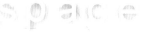

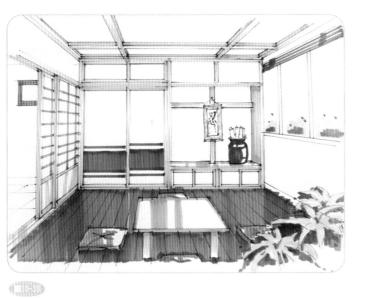

11 右上方竹木簾是用E-37號麥克筆繪製,先畫出斜線,再加橫點即可完成(如圖10-33)。

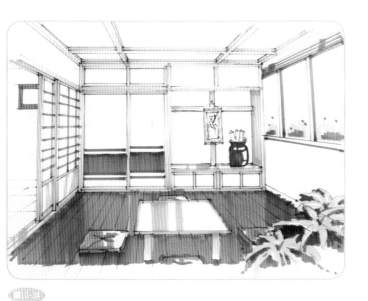

12 在彩色賦彩告一段落之後,接下來即可賦彩灰色陰影的區塊,本圖是先從右邊鋁窗賦彩,鋁窗正面是用C-4,要注意金屬的光澤變化,揮筆的速度要很快。側面背光面則是用C-7,塗刷速度要放慢,讓顏色加深(如圖10-34)。

 <169>

⑬ 接下來是繪製裝飾品等點景的陰影，凡是投影到牆壁上的陰影大多是小面積，幾乎都用C-8，這是很深色的灰色。右上方的垂板陰影，因面積大，故先用C-6，再用C-8勾勒上緣及右邊三角形陰影，要注意陰影仍然有深淺。投影到地面的陰影，多數為大面積，因此要有深淺變化，前方矮桌的陰影，可先用鉛筆稿畫出地面投影範圍，再用C-6塗刷陰影，最後用C-8加強邊框（如圖10-35）。

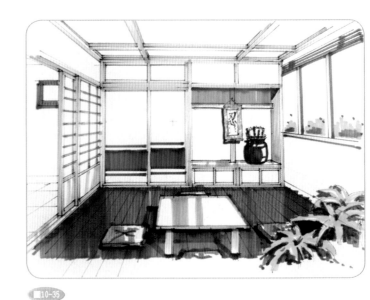

■10-35

⑭ 接下來便可繪製主牆面櫥櫃的立體陰影，這是用灰色W-4搭配W-6，W-4先畫，用較粗的筆觸，後用W-6，用較細的線條，塗刷在背光面陰影的部份（如圖10-36）。

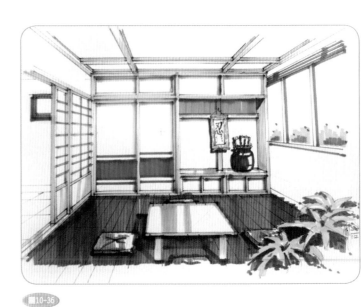

■10-36

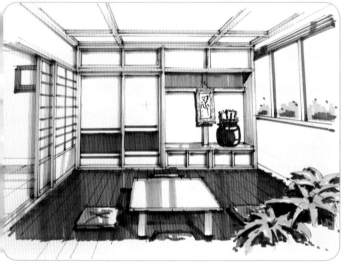

10-37

⑮ 左邊障子門的前後感之處理，是在後面塗刷灰色W-4搭配W-6，和室外邊地面磁磚是用W-4塗刷地面的光澤，要注意這不是重點，不需塗顏色，僅以灰色帶過即可（如圖10-37）。

10-38

⑯ 在上完主牆面的陰影後，接下來即是兩側牆的斜度陰影表現，這是以正面的主牆為留白，兩側牆在較遠處（靠近主牆的部份）用灰色W-3塗刷陰影，手法為一粗一細。本圖僅有右邊一側牆（如圖10-38）。

17 在處理完牆面後，最後為天花板，天花板的灰色不能太深，僅以W-2塗刷，手法與主臥室的天花板繪製相同，中央部位留白，僅塗刷兩側，讓中央主燈位置留白（如圖10-39）。

10-39

18 麥克筆的最後階段為黑色踢腳板賦彩，踢腳板塗黑色最恰當，除非有特定因素，踢腳板通常為黑色，因為它有鎮壓圖面的效果。在職場上，踢腳板亦以塗刷黑色調和亮光漆最為實用。麥克筆彩繪完成（如圖10-40）。

10-40

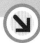
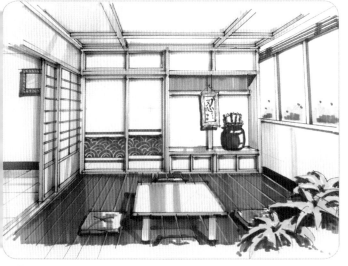

19 上完麥克筆後,便可以用白色廣告顏料(或白色碳精筆)勾勒白邊,這是用小楷毛筆來繪製的。其實這也可以用白色碳精筆繪製,但效果會差很多,小楷毛筆用熟了,並不會比白色碳精筆慢多少,奉勸各位看倌們多練習。但這最好不要使用白色的色鉛筆,因為它具有透明性,畫來效果不佳(如圖10-41)。

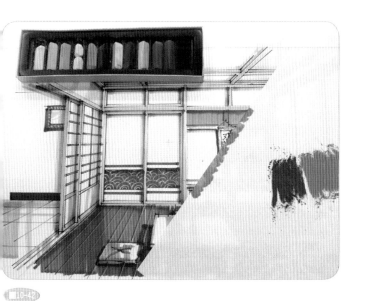

20 在勾勒白邊完成後,最後階段是粉彩繪製。粉彩是用來打光影效果用的,並非是主要的色彩,因此多數是以渲染為主,粉彩是可以調色的,這是用兩種顏色調和(如圖10-42)。

 <173>

㉑ 再用面紙或衛生紙來轉印，亦可用遮擋紙，其
實只需數分鐘時間，非常方便好用(如圖10-43)。

10-43

㉒ 在粉彩色料用衛生紙混合後，便可以利用衛
生紙塗刷於圖面上，要注意顏色漸層的光影變化
(如圖10-44)。

10-44

<174>

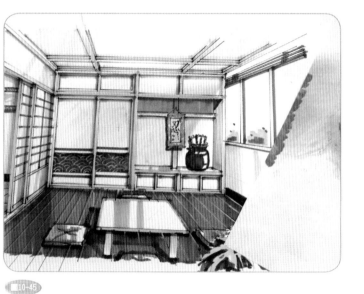

■10-45

㉓ 完成後再以該衛生紙張塗刷於介面上，讓光影顏色柔和些，不能讓光影太硬（如圖10-45）。

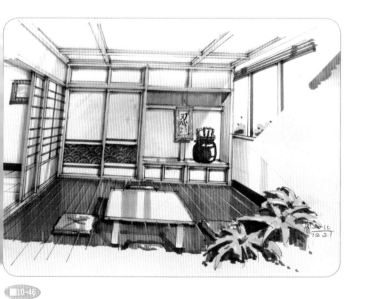

■10-46

㉔ 在完成主牆面光影後，移開遮擋紙，再利用剩餘色料塗抹於兩旁側牆，讓整體色系協調（如圖10-46）。

25 至此透視圖彩繪畫完。本圖按比例計算構圖，到墨線稿完成時間約為12分鐘，彩繪部份時間約為三十分鐘，熟練者全圖可在45分鐘完成（如圖10-47）。

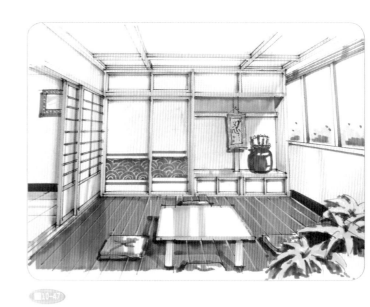

10-47

26 和室透視圖完成圖，主牆面的棉被櫃（左邊高櫃）的日式圖案，除開本圖的海浪圖案之外，也可以畫扇子，或其他圖形，此看個人喜好自己變化（如圖10-48）。

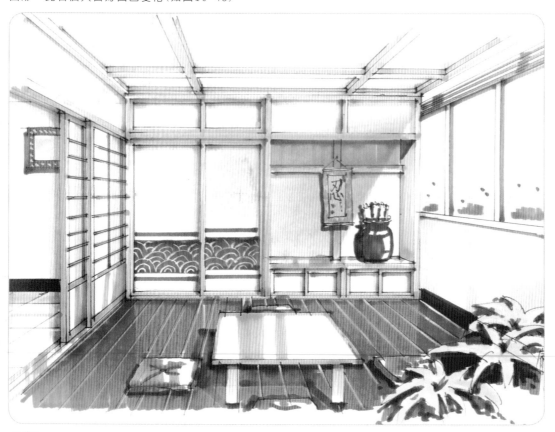

10-48

第十一章　　商業空間的表現

第一節　霓虹燈飾的繪製

若圖面有霓虹燈的裝飾繪製，最好該區之背景為深色，如使用的底紙顏色不夠深，可於該區以麥克筆加深背景。注意，霓虹燈等為玻璃管形狀製品，造型很簡單，且大多為"一筆成形"，燈管交叉處不多。

繪製程序：

① 選定色相藉製圖工具或直接用粉彩筆描繪霓虹燈管（如圖11-1）。

② 以食指作放射型揮塗渲染（如圖11-2）。

③ 霓虹燈管體可再以白色粉彩重新以較輕的手法描繪一次（如圖11 3）。

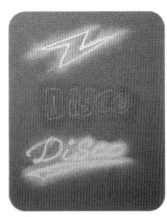

④ 再次以手指揮塗，使接近燈管之背景有較亮的感覺（如圖11-4）。

⑤ 最後用廣告顏料繪製霓虹燈管（如圖11-5）。

白色燈管：
直接以白色廣告顏料描繪。

黃色燈管：
黃色＋少許白色。由於黃白同屬亮度、彩度高的顏色，故白不宜太多。

紅色燈管：
白色＋少許紅色。

綠色燈管：
綠色＋少量綠色，再沾少許黃色。

<第二節　彩色表現>

在繪製透視圖時，商業空間與住宅設計最大的不同，在於後者有室外的自然光源，所表現的為健康、明快、視野開闊感。而前者大多會利用人工採光來掌握室內氣氛，所呈現的場景具神秘、雅潔、溫馨之感覺。因此，凡繪製商業空間以有色的圖紙為之，較能烘托出氣氛，尤以娛樂營業場所，如以深色底紙繪製，更能有出色的導引感。

一點透視圖書局彩繪程序（有色底紙彩繪透視）

① 本圖的平面圖是某書局，這是在民國93年設計證照術科考試，由同學印象中所記下的平面圖（如圖11-6）。

凡是商空等透視圖構圖，其主牆面均設定在櫃檯或吧檯的後面。

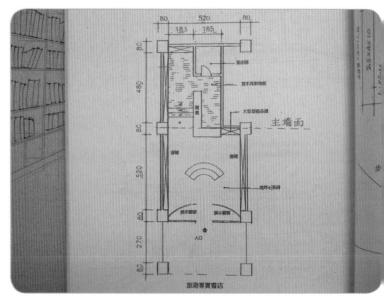

② 左後牆的點景完成，其他的點景亦可按比例繪製，墨線稿可完稿，本圖從鉛筆稿到此階段，用時約20分鐘。接著便是彩繪階段（如圖11-7）。

③ 麥克筆的彩繪，通常是由面積最大的地面開始，地板彩繪有三個層次：1.平塗 2.光影 3.修邊，細節請參照P153主臥室彩繪。接下來可繪製最前方的花草點景（如圖11-8）。

11-8

④ 主牆後方架高地板，為紅花梨實木地板，麥克筆為E-19（如圖11-9）。

11-9

⑤ 與前面地板同樣的三個步驟，要注意階梯的筆觸，立面與踏步要分開(如圖11-10)。

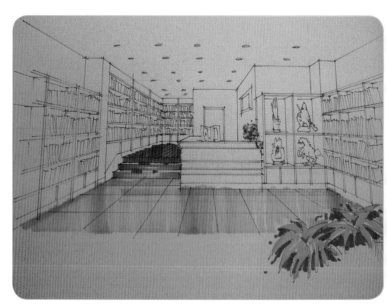

圖11-10

⑥ 地板彩繪完成後，便可繪製櫥櫃立面，彩繪櫥櫃立面的立柱時，要注意光澤變化(如圖11-11)。

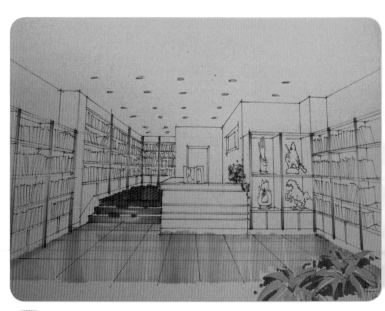

圖11-11

⑦ 接下來可先塗刷下層較大面積的部份，塗刷的筆觸全為直線條，但要預留光澤部份（如圖11-12）。

⑧ 櫥櫃立面的賦彩可分二次刷筆，此為第二層的陰陽面及遠近光暗處理（如圖11 13）。

⑨ 接著便可以彩繪大型的藝術品，要注意這種點景的光線來源及陰影，不可滿塗（如圖11-14）。

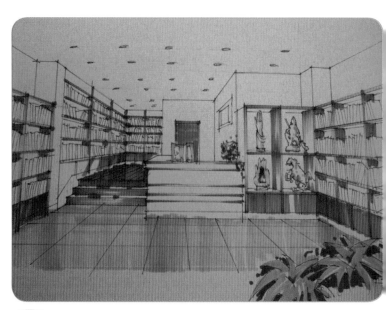

■11-14

⑩ 在上完櫥櫃顏色後，可開始繪製書架上的書本，要注意這是書局，一個書架內會有很多同一本書，通常書本的封面顏色會很鮮豔搶眼，因此用色要很鮮豔（如圖11-15）。

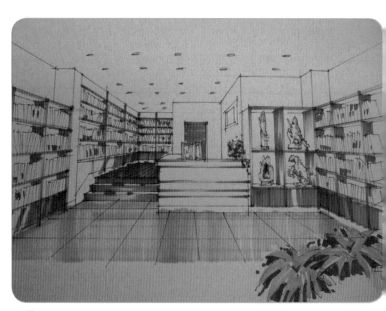

■11-15

⑪ 書本點景著色亦須平衡，留白也不可太少
（如圖11-16）。

⑫ 接下來即補彩繪其他點景，例如牆上的掛
畫等。彩繪階段完成（如圖11-17）。

<183>

⑬ 麥克筆的最後階段是灰色陰影，其實這階段亦可用相關顏色以深淺變化來表現，這會使圖面更漂亮，但要準備很多麥克筆，並不符合經濟效益，使用灰色來表現，圖面上看來比較木訥，但會便宜很多。陰影的繪製程序，乃由深到淺，第一階段的陰影，由灰色8號開始賦彩，這是各點景直接產生的陰影，顏色會很深（如圖11-18）。

■ 11-18

⑭ 點景直接造成的陰影是用灰色8號搭配灰色6號來繪製，要注意，陰影仍然有深淺（如圖11-19）。

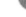
■ 11-19

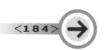

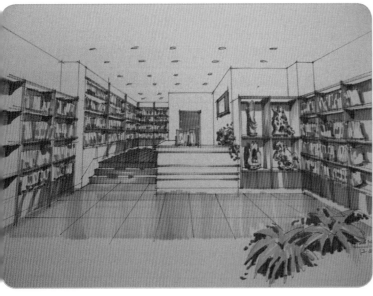

⑮ 點景直接陰影完成後，便可以繪製較淺的前後遠近的灰色處理，這是用灰色6號搭配灰色4號來繪製(如圖11-20)。

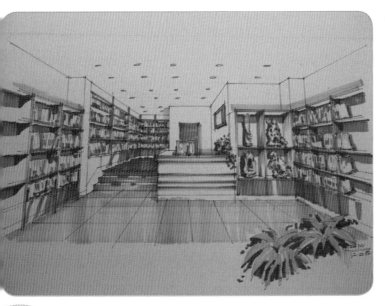

⑯ 此為景物的前後深遠感覺之處理，其程序為先塗刷灰色4號，塗刷面較寬(如圖11-21)。

 <185>

⑰ 再塗刷灰色6號，這是塗刷於物體邊緣，覆蓋於4號上面，用細面塗刷已產生漸層的灰色（如圖11-22）。

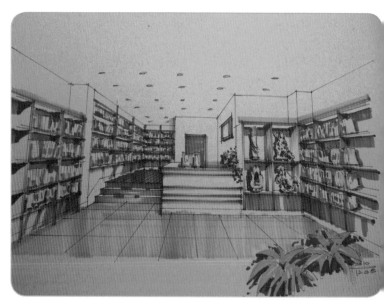

11-22

⑱ 上完點景陰影後，接下來程序為兩側牆的斜面處理，這是用灰色3號來塗刷，塗刷於較深遠處，近距離的地方留白（如圖11-23）。

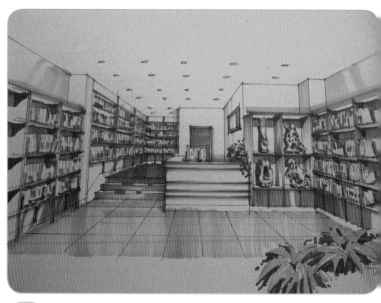

11-23

<186>

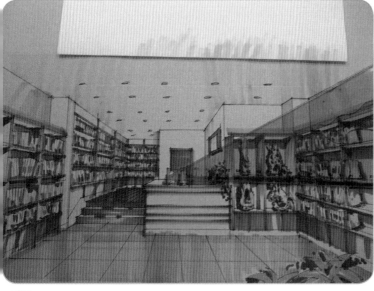

⑲ 天花板的光影，可用白紙遮擋水平線，再以灰色2號做垂直線的塗刷，這只塗刷兩側面，中央留白(如圖11-24)。

⑳ 天花板的賦彩，僅在兩邊塗刷2號灰色，中央留白，如此會讓中央感覺比較亮，主燈在中間的感覺(如圖11-25)。

 <187>

㉑ 最後階段為踢腳板，黑色。麥克筆部分完成，準備勾勒白色線條（如圖11-26）。

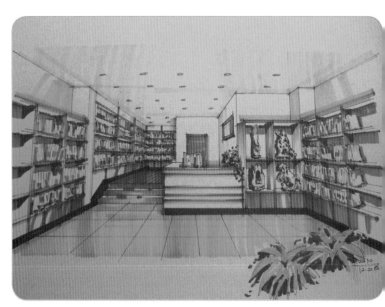

■11-26

㉒ 這是用白色廣告顏料，以小楷毛筆勾勒，小楷毛筆以下的「白圭」或「紅豆」筆並不適用（如圖11-27）。

■11-27

<188>

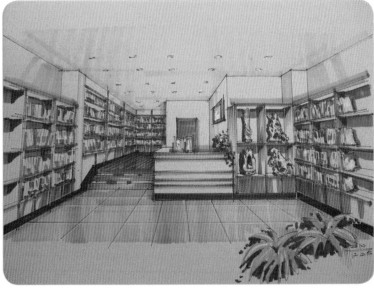

㉓ 白色線條的繪製亦可使用白色碳精筆繪製，唯效果較差、但速度較快（如圖11-28）。

㉔ 彩繪程序的最後階段是上粉彩，這是用渲染的手法，快速又有氣氛（如圖11-29）。

㉕ 這可用遮擋紙來彩繪，讓邊緣整齊，多餘的部分亦可用橡皮擦擦去（如圖11-30）。

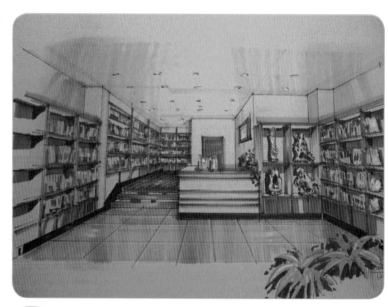

11-30

㉖ 天花板的燈光是將白色粉彩塗於遮擋紙上，再用手指頭向下揮塗即可（如圖11-31）。

11-31

<190>

㉗ 至此透視圖彩繪完成，本圖含構圖時間約1小時40分鐘（如圖11-32）。

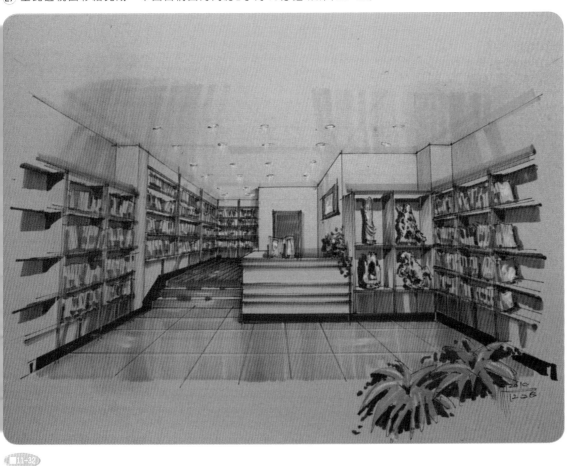

11-32

第三節　行業對象的氣氛表現

　　左右兩圖的繪製完全相同，僅於圖紙顏色深淺有別，由此便可看出：淺色的背景能顯出健康、明朗的感覺，較適合於住宅、辦公室及一般商場等設計案。同樣的繪製及賦彩，如採用深色圖紙為之，則趨向曖昧、神秘、溫柔鄉的氣氛，較能表達出咖啡廳、舞廳等特種行業的特色。是故，凡繪製者於動筆以前，必須審慎選用適合的圖紙顏色，方能有正確的表達。

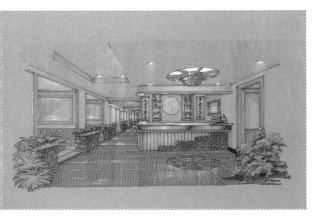

11-33

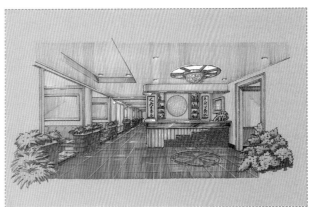

11-34

＜第四節　鈍子法數據證明＞

一、平面圖房間縱深証明：

設：1/50比例之平面圖，地面縱深為2.5M時

則：1/200比例之透視畫面，地板縱深垂直距離為6cm，

靠近主牆的一半縱深(1.25M)為2cm。

(附圖11-35)

1.平面圖比例比例尺為1/50，透視畫面之主牆面比例尺
為1/200，兩者之倍數換算為1/50÷1/200=4倍。亦即
平面圖2.5。則於透視畫面主牆為2.5×4=10

2.將SP點向左移動，使$\overline{(SP)\,A}$與P.P線之夾角成為45°
則△ABC與△BC(SP)均為等腰△。

3.因△ABC之BC=2.5故AB=2.5

4．$\overline{AB}=\overline{FG}$，$\overline{FG}=2.5\times4=10$

5.因△CD(SP)之$\overline{(SP)\,D}=2$，故DC=2

6．$\overline{DC}=\overline{EF}$，$\overline{EF}=2\,4=8$

7.已知$\overline{(VP)\,E}=5$(消點高為主牆高之半)
又：△$\overline{(VP)\,EF}$與△FGH為相似△
故：$5：8=\overline{GH}：10$
$\overline{GH}=10\times5\div8=6.25$

8.透視畫面之地面縱深垂直距離=6.25≒6cm

9.同理可證，靠主牆邊緣的一半縱深距離=1.923≒2cm

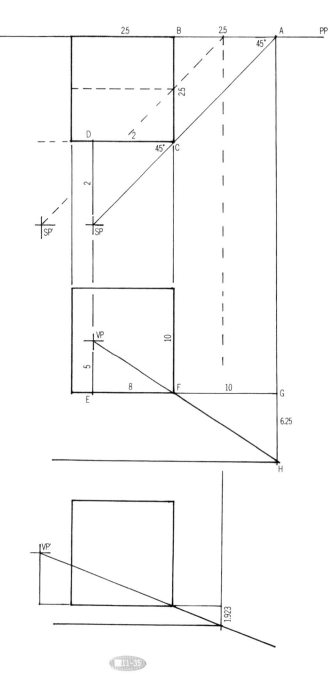

■11-35

二、雙人床之垂直縱深為2.5cm證明（附圖11-36）。

1.平面圖中的雙人床長為6.2尺，床頭板厚約為2吋，再加上山下主牆的空隙等，設定總長為1.97M

2.將SP點向左移動，使$\overline{(SP)A}$與P.P線之夾角成為45°。
則：△ABC與△(SP)各為等腰△

3.因△ABC之\overline{BC}=1.97，故\overline{AC}=1.97

4.\overline{AB}=\overline{FG}=1.97×4=7.88

5.△(SP)DC之$\overline{(SP)D}$=2+（2.5-1.97）=2.53
故DC=2.53

6.\overline{DC}=\overline{EF}=2.53×4=10.12

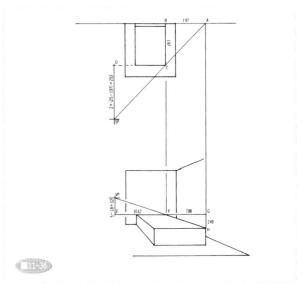

11-36

7.已知：$\overline{(VP)E}$=5-1.8=3.2
又：△(VP)EF與△FGH為相似△
故：3.2：10.12=GH：7.88
GH=3.2×7.88÷10.12=2.49

8.透視畫面中，雙人床之垂直縱深距離為2.49≒2cm

9.同理可證，靠主牆邊緣的一半縱深距離=1.923≒2cm

三、 平面圖中靠主牆面之矮櫃，當高為75cm、桌面深為45cm，則透視畫面中，桌面垂直縱深距離為0.3cm。

　　如矮櫃之高為45cm、桌面深為45cm，則透視畫面中，桌面垂直縱深距離為0.4cm。（附圖11-37）。

1.將SP點向左移動，使$\overline{(SP)A}$與P.P線之夾角成為45°
△ABC與△(SP)DC各為等腰△

2.因△ABC中\overline{BC}=0.45，故\overline{AB}=0.45

3.\overline{FG}=\overline{AB}=0.45×4=1.8

4.△(SP)DC中(SP)\overline{D}=2+（2.5-0.45）=4.05
故DC=4.05

5.$\overline{(VP)E}$=DC=4.05×4=16.2

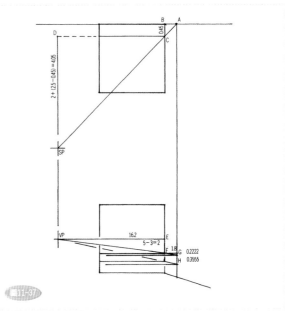

11-37

6.已知EF=5-3=2
又：△(VP)EF與△FGH為相似△
故：16.2：2=1.8：\overline{GH}
\overline{GH}=1.8×2÷16.2=0.2222

7.透視畫面中，75cm高45cm之矮櫃，桌面垂直縱深距離為0.2222cm≒0.3cm（亦可為0.25cm）。

8.同理可證：45cm之矮櫃，桌面垂直縱深距離為0.3555≒0.4cm（亦可為0.35cm）。

<193>

四、平面圖中靠主牆面之矮櫃，當高為75cm、桌面深為60cm，則透視畫面中桌面垂直縱深距為0.3cm。

　　如矮櫃之高度為45cm、桌面深為60cm，則透視畫面中桌面垂直縱深距離為0.5cm。（附圖11-38）。

1.將SP點向左移動，使(SP)A與P.P線之夾角成為45°。則△ABC與△(SP)DC各為等腰△

2.因△ABC中\overline{BC}=0.6，故\overline{AD}=06

3.\overline{FG}=\overline{AB}=0.6×4=2.4

4.△(SP)DC中$\overline{(SP)\ D}$=2+(2.5－0.6)=3.9
故\overline{DC}=3.9

5.$\overline{(VP)\ E}$=\overline{DC}=3.9×4=15.6

6.已知\overline{EF}=5－3=2
又：△(VP)EF與△FGH為相似△
故：15.6：2=2.4：GH
GH=2×2.4÷15.6=0.3077

7.透視畫面中，75cm高60cm深之矮櫃，桌面垂直縱深距離為0.3077cm≒0.3cm。

8.同理可證：45cm高60cm深之矮櫃，桌面垂直縱深距離為0.49≒0.5cm。

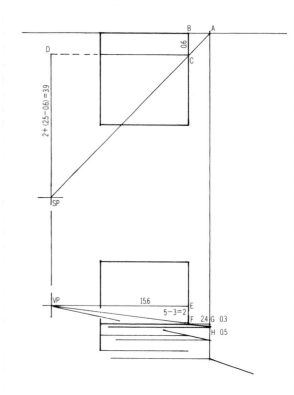

圖11-38

五、1/16兩點透視：當1/50比例尺之平面為10.5M×2.5M，且P.P線成22°角，且SP點於P.P線成像之後，與左牆線距離為0.75M。則所繪製之透視畫面為：

A.從左牆線至右消點總長為：12(1/200比例為48)

B.主牆面之總長為6(1/200比例為24，A.之半)。

C.從左牆線至左消點為已知距離：075(比例尺1/200為31A.之1/16)。

證明：

1.先繪製："足線法"之標準圖形：(附圖11-39)。

　程序為：

　A.於上於畫一水平線，作為P.P線。

　B.繪製DJ線，使之與P.P線成90°－22°＝68°夾角線，並以1/50比例尺量出\overline{DC}=2.5，\overline{CJ}=2(\overline{DJ}=4.5)。

　C.於P.P線上量取\overline{DF}=0.75，再按F點繪製EB線，並使之與\overline{DJ}平行。

　D.從D、C、J各點作垂直線，其中J點之垂直延長線與P.P線相交於A點，∠DAJ為22°。\overline{JA}線中，B點即為SP點。

　E.量取DA線之中心點為G，再延長BG線，使之與D點的垂直線相交於H點。斜置的平面圖便可畫出，唯平面圖的長度(\overline{DH}線)數據未能確定。此時，只要從已知的數據及角度中加以計算，即可得知。

2.△DAJ之中已知DJ=4.5，∠DAJ=22°
\overline{DA}=4.5÷sin22°=\overline{GA}=1/2\overline{DA}=6(主牆長為左牆線至右消點之半，又已知DF為0.75，故為1/16)。

3.從G點畫一補助線，使之與\overline{AJ}垂直，相交於I點。
　故\overline{GI}=1/2\overline{DJ}=4.5÷2=2.25(△DAJ之比例關係)。

4.△GIA之中，\overline{GA}=6，\overline{GI}=2.25，∠GIA=90°，LGAI=22°
　故\overline{IA}=6×cos22°=5.563

5.DAJ之中，\overline{DA}=12，∠DJA=90°，∠DJA=22°
　故\overline{JA}=12×cos22°=11.126

6.△DEF之中，∠EDF=22°，∠DEF=90°，\overline{DF}=0.75
　DF=0.75×cos22°=0.695，JB=DF=0.695
　故：AB=AJ－BJ=11.126 0－0.695=10.431

7.\overline{BI}=\overline{AB}－\overline{IA}=10.431－5.563=4.868

8.△BGI，∠GBI=(2.25÷4.868)tan－1=24.8°

9.因∠EBA=90°(已知)。
　∠EBH=90°－4.8°=65.2°

10.△EHB之中，\overline{EH}=4.5×tan65.2°=9.74

11.\overline{DH}=\overline{DE}+\overline{EH}=0.695+9.74=10.44≒10.5

六、上圖中，平面圖上的10M長度與10.44M，於P.P線成像後兩者差距為何(即附圖11-38中，L與G之距離)

1.於該圖之中，訂出\overline{DK}段為10M，再從SP點連接K點，兩三個使之於P.P線相交於L點。

2.△EVB之中，\overline{EK}=10－0.695=9.305
　∠EBK=(9.305÷4.5)2 tan－1=64.2°

3.因∠EBA=90°，故∠KBA=90°－64.2°=25.8°

4.△ABL之中，∠LBA=25.8°，故∠BLA=132.2°，
　10.431÷sin132.2°=\overline{LA} sin25.8(△ABL正弦定理)
　\overline{LA}=10.431×0.435=0.74=6.13

5.LG=LA－GA=6.13－6=0.13
　如於1/200比例透視畫面中，則為0.13×4=0.52≒0.5

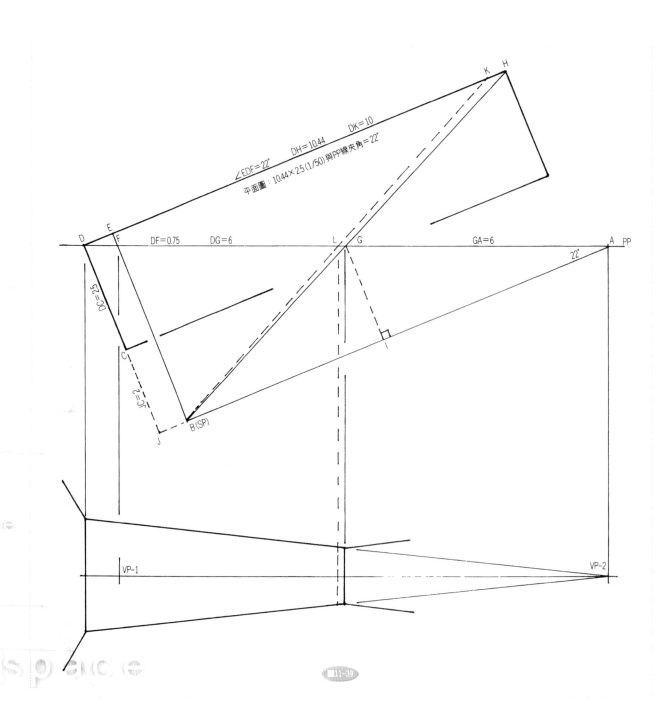

<196>

七、1/16兩點透視中，將平面圖設定為10M×2.5M，且與P.P線夾角22.7°，SP點於P.P線成像之後與左牆線距離為0.73。則繪成的透視畫面中以1/200比例尺量取數據後，再將各數據乘上1.2倍，便可得下列數值：

A.左牆高=12

B.從左牆線至右消點=56

C.主牆長度=28(B.項之半)

D.從左牆線到左消點之距離=3.5(B.項之1/16)

說明：

1.繪製程序

　A.先畫一水平直線作為P.P(如圖11-40)。

　B.繪出DJ使之與P.P線夾角為67.3°

　C.從DJ線之中，訂出\overline{DC}=2.5、\overline{CJ}=2，D、C、J各點繪出垂直延長線，使J點垂直之垂直延長線與P.P線相交於A點，則∠DAJ=22.7°

　D.量取DA線段之中心點為G，再從B、G兩點連接直線並向上延長，與DH相交於H，則斜置的平面圖便可繪出。

　E.按已知的數據求出DH之長度，則平面圖之尺寸即可確定。

2.△ADJ之中，$\overline{DJ}=\overline{CD}+\overline{CJ}$=2.5+2=4.5

　∠DAJ=22.7°

　故\overline{DA}=4.5÷sin22.7°=11.66

3.\overline{DA}線之中，已設定\overline{DF}=0.73，G為\overline{DA}之中心點。

　故$\overline{GA}=1/2\overline{DA}$=5.83，$\overline{GI}=1/2\overline{DJ}$=2.25

4.△AGI之中，\overline{GA}=5.83，∠GAI=22.7°

　故\overline{AI}=5.83×cos22.7°=5.38

5.△AFB之中，$\overline{AF}=\overline{AD}-\overline{DF}$=11.66-0.73=10.93

　故\overline{AB}=10.93×cos=22.7°=10.08

6.△BGI之中，$\overline{BI}=\overline{AB}-\overline{AI}$=10.08-5.38=4.7

　故∠GBI=(2.25÷4.7)tan-1=25.6

7.∠EBH=90°－25.6°=64.4°

　△EBH之中$\overline{EB}=\overline{DJ}$=4.5

　故\overline{EH}=4.5×tan64.4°=9.39

8.△DEF之中∠EDF=22.7°，\overline{DF}=0.73

　故\overline{DF}=0.73×cos22.7°=0.673

9.\overline{DH}=9.39+0.673=10.06≒10

　故本圖之平面圖為2.5M×10M

10.本項之數據，在繪製上似乎比第六項來的簡單實用。但因本項僅限於左牆線設定在12cm，如任意的放大倍數則甚難計算，在運用上不如第六項來的靈活，因此本項的數據繪製在上篇第六章(鈍子法1/16兩點透視)中並無介紹。於此提出，僅供初學者參考運用。

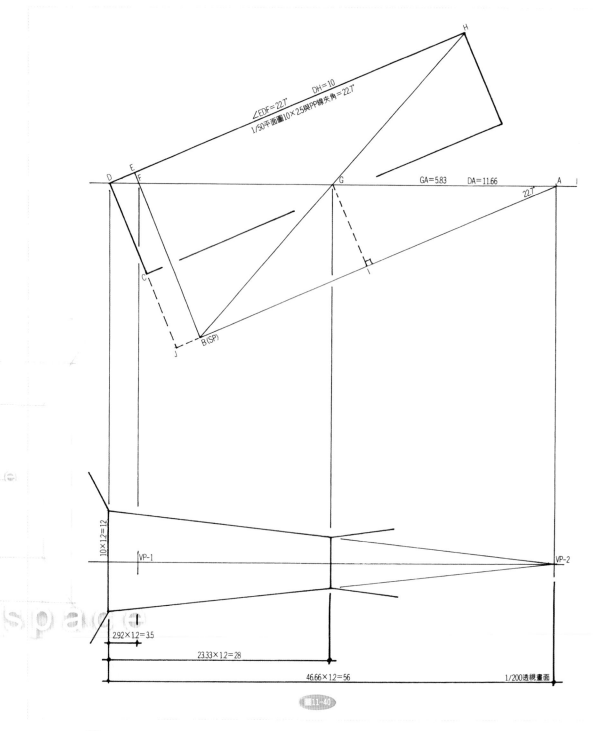

∠EDF＝22.7°
DH＝10
1/50平面圖10×2.5與PP線夾角＝22.7°

GA＝5.83 DA＝11.66
22.7°

10×1.2＝12

VP-1

VP-2

2.92×1.2＝3.5

23.33×1.2＝28

46.66×1.2＝56

1/200透視畫面

圖11-40

北星信譽推薦・必備教學好書

日本美術學員的最佳教材

鉛筆畫技法
定價／350元

粉彩筆畫技法
定價／450元

沾水筆・彩色墨水技法
定價／450元

野外寫生技法
定價／400元

油畫質感表現技法
定價／450元

循序漸進的藝術學園；美術繪畫叢書

實用繪畫範本
定價／450元

粉彩畫技法
定價／450元

油畫基礎畫法
定價／450元

水彩技法圖解
定價／450元

佳工具書

描繪技法

・本書內容有標準大綱編字、基礎素描構成、作品參考等三大類；並可銜接平面設計課程，是從事美術、設計類科學生最佳的工具書。
編著／葉田園　　定價／350元

★ 新形象‧室內設計系列

室內透視圖繪製實務 [增修版]

創　意　生　活
Presentation In Interior Design

出版者	新形象出版事業有限公司
負責人	陳偉賢
地址	235新北市中和區中和路322號8樓之1
電話	(02)2920-7133
傳真	(02)2922-5640

作者	余正任
執行企劃	陳怡芳
美術設計	Lin
封面設計	ELAINE
發行人	陳偉賢
製版所	鴻順印刷文化事業股份有限公司
印刷所	利林印刷股份有限公司

總代理	北星文化事業有限公司
地址/門市	234新北市永和區中正路462號B1
電話	(02)2922-9000
傳真	(02)2922-9041
網址	www.nsbooks.com.tw
郵撥帳號	50042987北星文化事業有限公司帳戶
本版發行	2011 年 9 月　修訂第一版第一刷
定價	NT$600元整

■版權所有，翻印必究。本書如有裝訂錯誤破損缺頁請寄回退換

行政院新聞局出版事業登記證/局版台業字第3928號

經濟部公司執照/76建三辛字第214743號

國家圖書館出版品預行編目(CIP)資料

室內透視圖繪製實務 / 余正任作. -- 修訂第一版.

-- 新北市：新形象. 2011.09

面：　公分--

ISBN 978-986-6796-09-8(平裝)

1.室內設計　2.透視學　3.工程圖學

967　　　　　　　100014040